# 学 国 画

## 中国画技法普及教材（二）

# 花 鸟 集

### 徐 湛　主编

科学普及出版社

·北 京·

## 内 容 提 要

　　本书是根据书画家徐湛的讲课稿、范画编辑而成的。第二册共分为十二章包括十一种画法，内容丰富，通俗易懂，深入浅出。沿用第一册的体例，既有分步练习，又有创作参考，还有画法演变。非常适合离退休老同志、少年儿童及国画爱好者和初学者临习之用。

　　本书特点：看得懂、学得会、掌握快、见效快，是一套很好的入门教材，是通向国画艺术王国的一条捷径。

　　本书在编辑中得到时任中央美术学院副院长朱乃正教授、梁树年教授的大力支持。

　　参与本书编绘的作者还有画家思静、徐钢等。

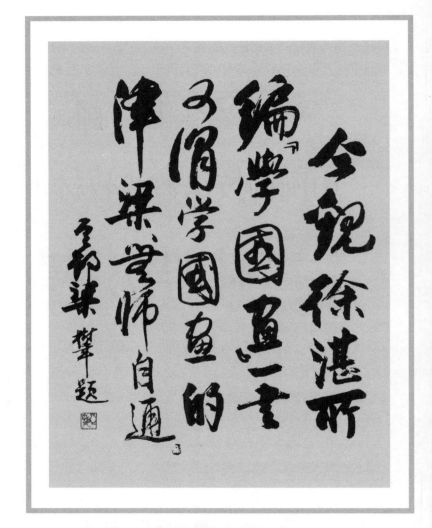

　　著名画家、中央美术学院教授梁树年先生看了《学国画——中国画技法普及教材（一）：花鸟集》后欣然题字："今观徐湛所编《学国画》一书可谓学国画的津梁，无师自通。"

# 目　　　录

# 学习国画的基本知识（续）

《学国画——中国画技法普及教材（一）：花鸟集》（以下简称"第一册"）向大家介绍了中国画的分类、必备的工具以及学习国画的一些方法，下面再接着谈几个比较重要的问题。

## 一　中国画的造型特点

中国画是造型艺术，它通过具体形象作为艺术的语言和媒介，向观众表述作者的情思。这种造型不应是对象的简单再现，而应该是具有艺术感染力的"情化"了的形象。它应是情与物的融合，体现主客观的沟通与共鸣。这种新的"再生"形象既是原物，又不是原物，正像齐白石老先生所说的"妙在似与不似之间"。这种"情化"过程是经过感官摄取、艺术加工、通过笔墨手段表现在画面上，这三个环节来完成的，这是三种不同的层次，中间体现了鲜明的主观色彩。这种不同于简单表象的"情化"了的高层次的艺术形象，就是中国画所特有的造型——意象造型。

本书中所讲的墨虾就是齐白石先生综合了海虾与河虾的特点而创作出来的意象之虾，燕子、金鱼、藤萝、菊花等都既变了形又改了色。墨竹的画法一章中介绍了朱竹，据说是苏东坡所创。一次他在批阅公文后，灵感一来顺手用朱砂色画了一幅竹。正在得意之时，朋友来了，笑他异想天开，问他："竹子哪有红色的？"苏东坡反问道："大家都用墨画竹，谁见过黑竹子？"一句话问得客人张口结舌。从此朱竹作为一种富有装饰味道的画法被流传下来，后人又发展为用石青、石绿画竹。中国画的技法就这样在人们的实践中不断发展，不断丰富。

意象造型仅仅是一个方面，要想使形象更生动、多彩，还必须强调笔墨功力——讲求笔情墨韵。"骨法用笔"，以线造型是中国画表现方法的一大特点。提高线的表现力，以书入画这也是初学者练习的一个课目。"书到高处便是画，画到绝处亦是书"，书画同源、同工又同理。本书向大家介绍的以兼工带写法画的藤萝、菊花，第一册向大家介绍的水仙以及画法演变中介绍的百合花等，都是靠各种不同的线去造型。本书根据读者的建议，增加了一些创作参考，希望大家不要盲目动笔临摹，要尽可能地多"读"、多"悟"，不但要看到形的外貌，还要分析运笔的方法、墨色的变化和效果。只有理解得透，进步才能快。

## 二　中国画的设色

以墨为主以色为辅是中国水墨画的特点。中国画讲究设色高雅，强调大对比、大效果，在单纯中求美，在对比中求美。

中国画用色忌"花"和"火气"。"花"即乱，"火气"就俗媚。初学者作画往往不考虑设色的艺术效果，画得如同俗里俗气的花被面，

显得格调极低。所以学画首先要提高眼力，从读画、读书与向师友请教中提高认识和辨别能力，才能少走弯路。

凡是用浓艳的颜色表现大对比的作品，颜色种类绝不能多，也必须有墨或润的颜色作为衬托。齐白石先生画牵牛花，红红的花，浓浓的墨叶形成红与黑的鲜明对比，具有民族特色。在强调大对比时，可以有小的变化，这小变化要统一在大对比中，画面才能在整体的对比中有一种和谐之美。这种和谐之美是形成美的重要因素，设色无论淡雅还是浓艳，都不能离开这个准则，否则便杂乱无章。

国画用色不在多，而在于精妙。第一册中讲的小鸡和本书中讲的燕子，都是以墨为主，颜色用得很少，而且是用在关键的地方——小鸡的冠子和燕子的红腮，色和墨交相呼应，既含蓄而又鲜明。实践证明，颜色杂乱反而失色，颜色越精，美感越强，有道是"万绿丛中红一点，动人春色不须多。"

本书向大家介绍的白色藤萝、白色菊花以及百合花，都是根据宣纸的颜色来决定表现方法的。如果在白色宣纸上画白花，可用"反衬法"，即在墨线外染上淡淡的花青或赭石，反衬出花瓣的洁白；在有浅色的宣纸（如仿旧宣纸、未漂白的本色宣纸或毛边纸）上画白花，反衬仍达不到白的效果时，可以用白颜色染花瓣，宣纸的底色就可以起到烘托白花的作用了。

有人讲：国画着的是固有色。这话未免太片面。中国画用墨造型，墨本身就不是固有色。古人讲："意足不求颜色似"。又讲："墨运五色具"（意为墨用好了，色彩变化自在其中）。况且，如同变形的道理一样，颜色也应该大胆地变，只要变得有道理，变得更美就是目的。

凌霄花的蕊本来是黄色的，真画成黄色的就不明显，若改用焦墨画，如同画龙点睛，比黄色更生动、更突出。植物叶子本来是绿色的，用花青画更显得秀润沉着，本书范画中叶子的颜色变化很多，有的用素墨画，有的用赭墨画，有的用花青画，还有的用花青画完后再趁湿用墨勾出外形和叶筋，富有装饰感，这都是感觉中的东西，不是物象本来的面目。由此可见，设色代表了一定的审美情趣，我们的确要不断予以探讨。

## 三 意趣与结构的关系

"意趣"指的是作品的内容，它包括作品的文学情趣、意境以及笔墨的情趣。

大家都知道，仅仅刻画外貌与结构而无意趣的画不是生物挂图就是平庸之作，谈不上更深一层的内容，而艺术能通过具有感染力的意象来传递感情，使人思索，令人愉悦。在意趣与结构的关系上，初学者往往是被动的，常常陷在形和结构的圈子里，什么时候能从形的桎梏中挣脱出

来，走向自由王国——可以借物而抒情，那时才能摘掉"初学者"的帽子，逐渐走向成熟。

但结构和形态又不容忽略，我们既不要和读者打哑谜——塑造的形象令人费解，又不要面对物象过于无知——牡丹花头上配上月季叶子，非牛非马。我们对物象既要有科学的认识，又要有感情的依托，这样的物象才能为己所用，成为倾诉感情的载体。

意趣与结构，一个是目的，一个仅仅是手段。明确了二者的关系，在具体处理结构时，只要能抓住代表性的方面也就够了。比如：在本书中所讲的凌霄花与藤萝花，叶子大体相仿，都是羽状复叶，茎都是藤本，虽小有区别，但毕竟属于同类。外表差不多无关紧要，关键是要抓住两种花卉的最显著区别——花。第一册所讲的葡萄与丝瓜，叶和藤的画法也有相同之处，但最关键的区别在于果实，这是具有特殊性的本质区别。

在层次繁多，虚实茂密的叶和花中，只要显露在外，最明显的部分具有其结构特征，其他虚的部分，后层的、掩藏的部分就可以放松一些了，该抓的结构紧紧抓住，该放的也要放得开，否则处处拘谨，反而会影响情趣的表现。

总之，为了保持画面情趣与结构的正常关系，务必令其代表性特征方面重点突出，切不可事无巨细、面面俱到。

## 四 有关构图的两个问题

构图是画面的构成方式，古称"经营位置"，是画面内容的组织形式，或称之为"框架"。这是初学者面临的一个很重要的课题。大家都有这样的体会，在具有同样一种技法水平的情况下，构图处理得好，画面效果就好一些，否则就不理想。

很多技法书和理论书中都谈到构图的规律，如"一长一短、一大一小、一多一少、一纵一横"的十六字构图法，或三角形、"之"字形、"十"字形等形式，这都是前人总结出来的经验，我们必须认真学习，灵活运用，并在实践中不断发展和丰富。如果不学习前人的经验就无法入门，但若学了后生搬硬套，就把"法"变成了公式化的教条。作品若不能别出心裁，就会让人感到乏味。在某种意义上说，新奇的构图本身就是一种感染力，是情趣的一个重要方面，所以要多学、多看、多实践、多总结，力求推陈出新。

下面重点谈谈有关构图的两个比较重要的问题。

（一）"气"的组合

中国画讲究气韵，表现在构图上也必须讲气的流动与贯通，称之为"起承转折""来龙去脉"。"气"就是一种内在的组合框架，一切物象都服从于气的走向，在气的运营轨迹范围内，物象有着主次、虚实、疏密、前后，以及呼应的关系，而在气的运

营轨迹范围之外，笔墨要尽可能地简。换句话来说，就是在气的组合框架之内可以做"加法"，而在其他地方尽量做"减法"，这就是"知白守黑"的道理。初学者常见的一个最大毛病就是不知什么时候该"收"。缺乏构图经验，不懂得整体观察，见空白就想添东西，结果往往"画蛇添足"，以失败而告终。

一幅作品如果只有主框架，也会给人单调的感觉，为了活跃画面也要酌情在空白处添一些动势较强的东西，如书中讲到的麻雀、燕子、小鸡、蜂、蝶等，既增加呼应关系，又作为"画眼"更增加情趣，吸引观众。

一般画面都有两组相互平行的纸边，为了求得变化，"气"最好走斜线或曲线，稍与某一组纸边平行就显得很死板。

为了能留出必要的空白，并使人联想到画外有画，大的气势线最好能走边路，既可避免"挡眼"，堵住空间，又会使人感到向背分明，浑然一体。

（二）要处理好各种矛盾

画面上只要一落墨就有了黑白矛盾，越画该解决的矛盾越多。比如：主与次、虚与实、前与后、疏与密，墨色的浓与淡、干与湿，墨与色的和谐与对比，点线面的变化与组织，题款与画面的关系，画内与画外的关系……一切矛盾都是相互对立而又相互依存的，初学者不仅要把注意力放在学习画法上，还必须通过实践不断学习、总结，提高制造矛盾解决矛盾的能力。我们提倡的"大胆落墨、细心收拾"就是这个道理。国画的意趣往往寓于这些千变万化的矛盾之中。

本书考虑初学者求学的心情，在画法步骤上力求详尽明白，目的是给大家一个自学的阶梯，引导初学者起步。掌握基本画法后再对照创作参考进行临摹，这些范画都是有目的安排的，希望大家在临摹之前多读、多想、多分析，临摹时可临摹全幅，也可临摹局部，能做到各取所需就会有收获。

还要说明一点："法"也是在不断变化、不断发展的，希望大家有了一些基础后还要多看各家各派的作品，广泛吸收其精华，再结合自己的审美情趣进行探讨。

祝大家不断进步！

# 芭 蕉 叶 的 画 法

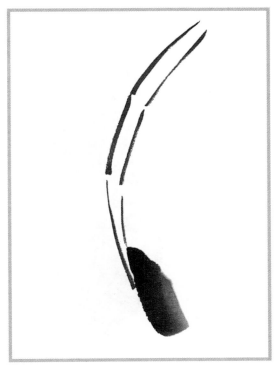

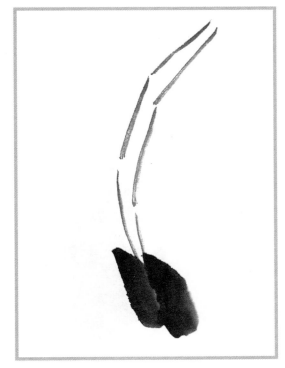

一　芭蕉叶的画法与步骤

　　用羊毫大提斗笔，调中等偏淡的墨色，画芭蕉叶的主叶筋。线要曲中见直，要见笔，水分不要太大。

　　调中等偏深的墨色，水分要饱满，笔尖调些浓墨，侧锋用笔画芭蕉叶的尖端。

　　第二笔同前，这两笔是整个叶片中墨色最重的部分。

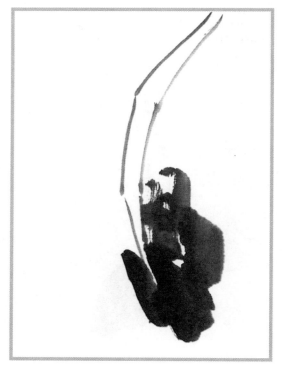 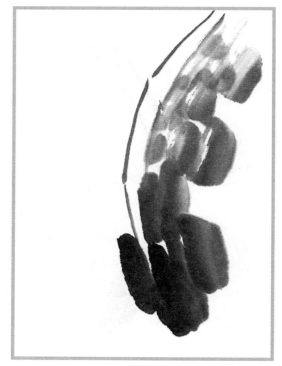 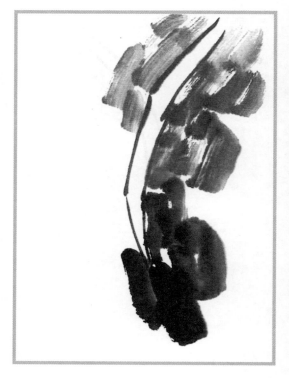

顺主叶筋的方向，顺势画近处靠尖的叶片，运笔速度要适中。

往上画时笔中的水分少了，可随时往笔里加清水，这样就越画越淡，越画越虚，要注意叶子外形的变化。

用较淡的墨色画另一侧的叶片，由于透视的变化，这一侧的叶片不一定画得很完整。

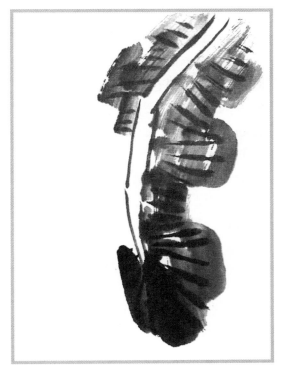

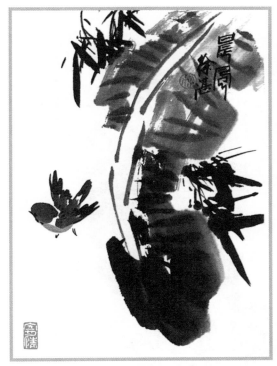

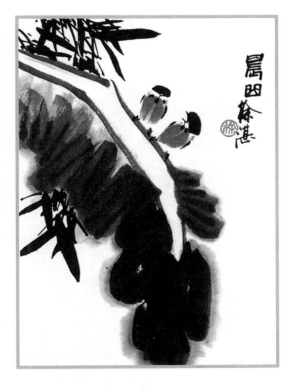

在叶子半干时用山马或石獾笔勾叶筋。叶筋不要过于平行，要在平行中求变化，墨色要比叶片上的墨色深一些。

用焦墨画竹，画面就显得响亮而有风势。在左边补上飞雀，画面就更增添了情趣。

用此画法还可以画落在芭蕉叶上的麻雀，但一定要落在主叶筋上，因为叶片很软，是不能承重的。

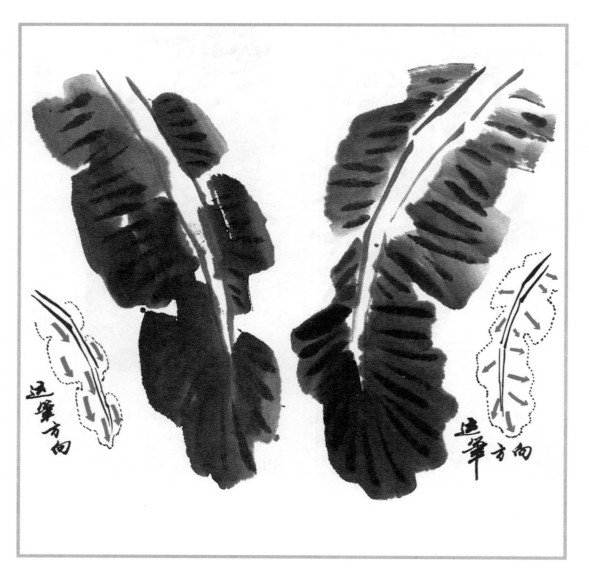

## 二 画芭蕉叶的用笔

画芭蕉叶的要领：笔中见墨，墨中见笔，墨色厚重而有变化。一般有两种运笔方法：左边叶子是顺主叶筋方向而运笔，右边的叶子是顺小叶筋的方向而运笔。运笔方向虽有不同，但整体的墨色变化、外轮廓的参差变化以及形体的透视变化三方面的要求是一致的。

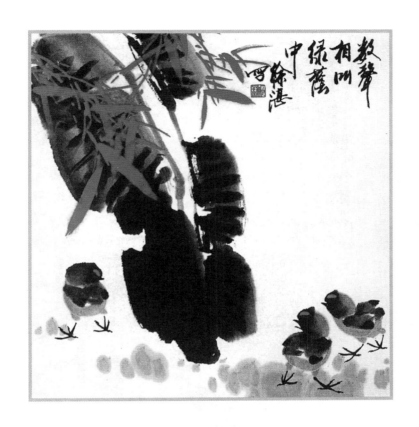

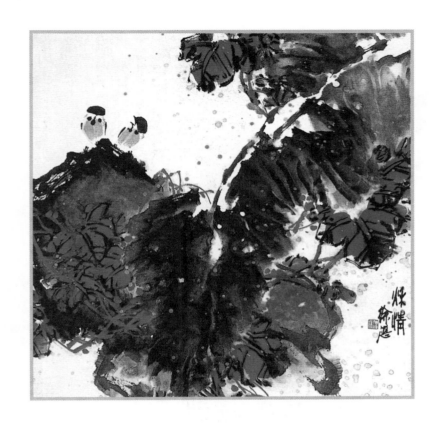

三　创作参考

　　左　《数声相叫绿荫中》——芭蕉墨色较深就可以用朱砂画竹。朱与墨互相衬托，交相呼应。

　　右　《秋情》——芭蕉用泼墨法，后面的藤叶可以用勾填法，形式上求得变化。

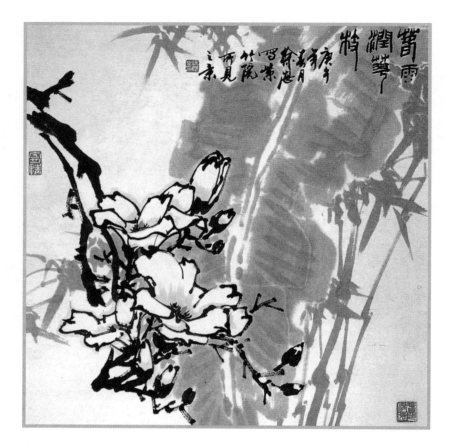

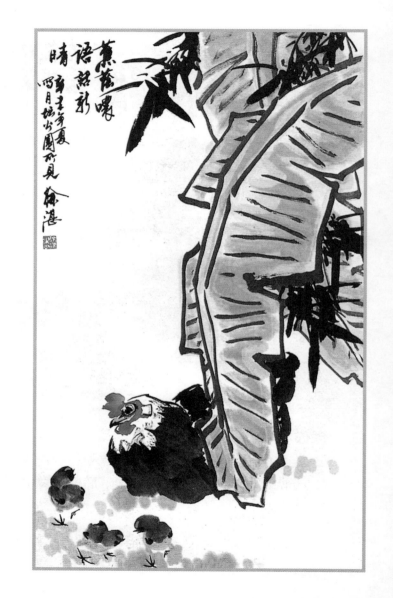

**创作参考**

左 《春雨润花枝》——用淡花青色芭蕉叶作背景，可衬托玉兰花之洁白。

右 《蕉荫哝语话新晴》——用双勾法画芭蕉叶，强调了黑白对比，勾线要见笔，着色要清淡而润，不要遮住墨线。

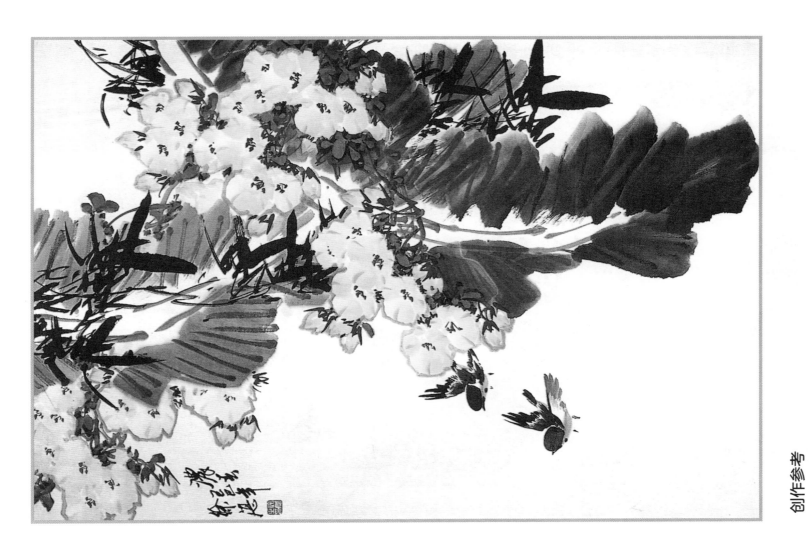

画芭蕉笔墨要大胆，形状要有变化，要有动势，方才生动自然。

13

创作参考

用墨表现芭蕉和墨竹，一定要注意墨色的变化和对比。

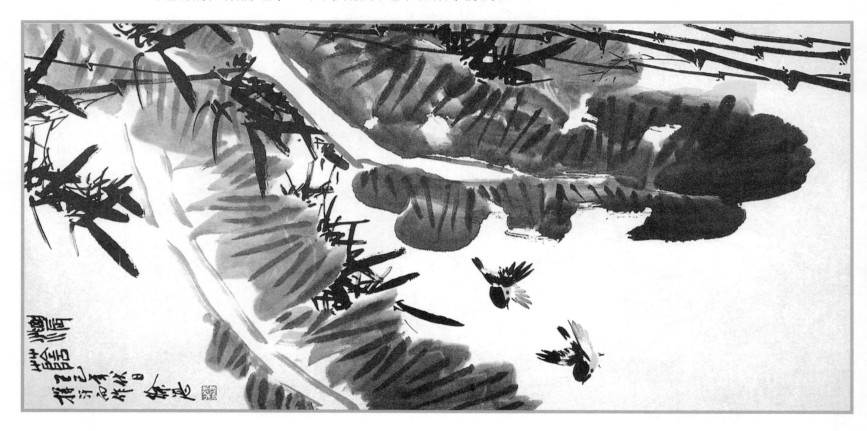

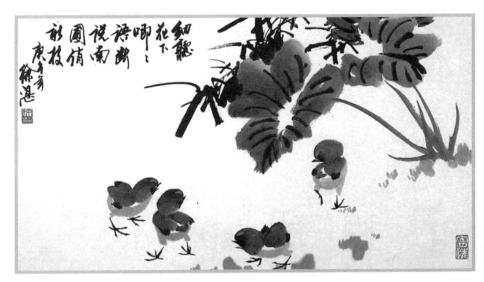

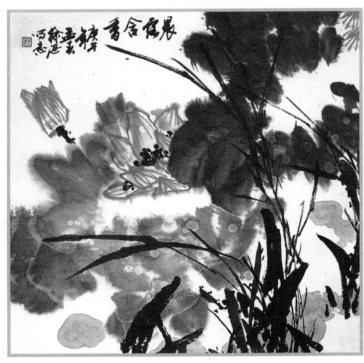

## 四 画法演变

　　用泼墨和侧锋点厾法可以画较大的叶片，一般画大叶子要注意墨色的变化和外形的变化，否则会显得死板。

# 墨 虾 的 画 法

**一　墨虾的画法与步骤**

用中号羊毫提斗笔，调中等偏淡的墨色，笔尖稍蘸些中等墨色，一笔（从左到右）画虾枪，虾枪决定了虾头的方向。

笔尖朝前，笔根朝后，顺虾枪的方向边行笔边往下压，这是虾胸部的第一笔。

在这笔的下面按平行并稍向外斜加一笔，这两笔构成完整的胸部。

中锋用笔，由前向后先画近处的平衡器甲片。

紧接着画远处的平衡器甲片。考虑透视关系，应当近大远小。

侧锋用笔，由上到下画腹部的第一节，虾的胸腹连接处比较灵活，所以不要挨得太紧。

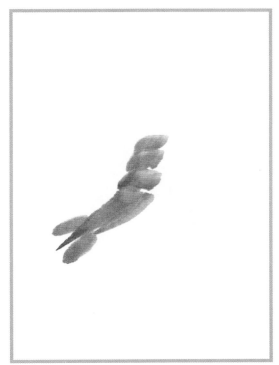

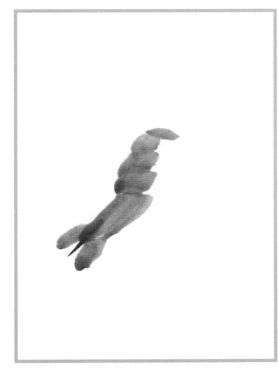

第二段比第一段稍小些，两笔要紧凑些，如果用的是较好的宣纸，两笔中间会自然留出水纹的。

第三段比第二段再小些，方向要连贯。

第四段比第三段再小些，方向可以改变。

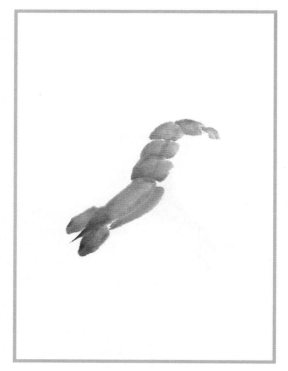

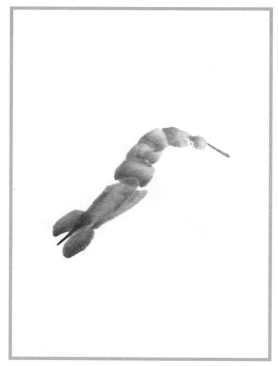

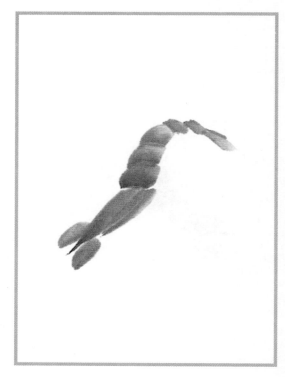

　　第五段最小，方向要顺第四段向后。虾腹画五段、六段都可以。

　　顺第五段方向向后画尾骨，尾骨较细。

　　侧锋画近端的尾鳍。

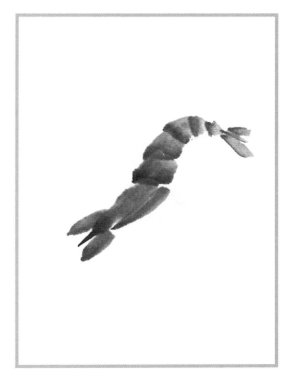

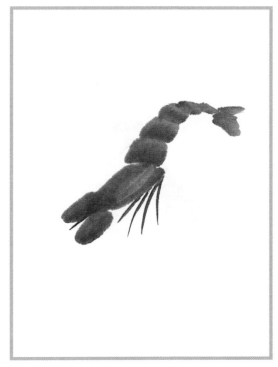

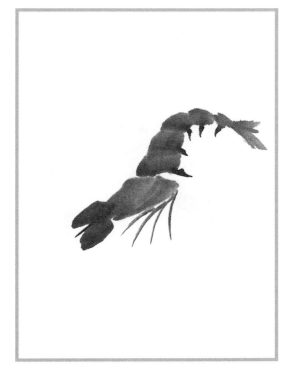

侧锋画远端的尾鳍，由于透视关系，要近大远小，两笔成"八"字形。

用笔尖调中等偏淡的墨色，水分不要大，画虾的步足。虾的步足有三对，由于透视变化，可以省略。画三笔或四笔都可以，但要集中于胸的后半部。

笔尖稍蘸些中等墨色，画虾的后腿，用笔需一顿一挑，五足后腿不要平行，要有些变化。

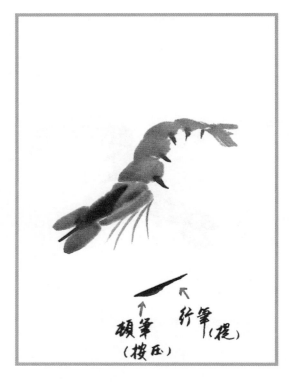

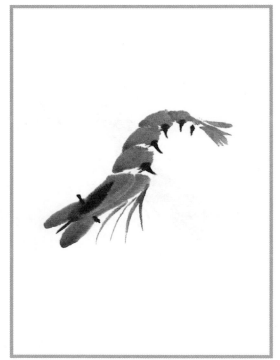

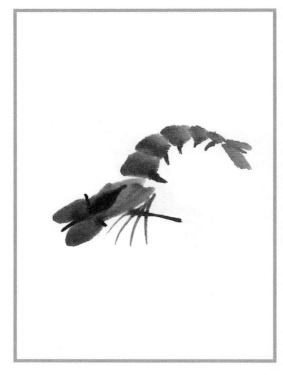

趁墨色未干之时，用一枝小笔（中白云或山水画笔）调浓墨画虾的头胸甲内物，用笔由前向后，先顿后行，按压下去后边行笔边向上提。

紧接着用焦墨画双眼，两眼与胸垂直，两端用笔稍顿一下，有眼球的感觉。

调中等偏浓的墨色画虾臂，虾臂由胸部1/2处向外画，画时不要管步足，可以交叉过去。臂的墨色重于步足，给人感觉在步足的上面。

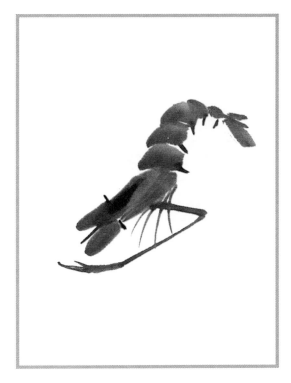

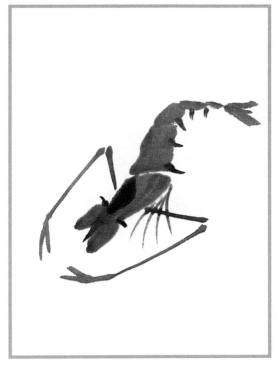

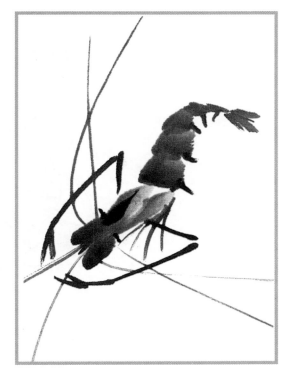

第二节臂的长短与第一节相仿，由于有透视变化，显得第二节长些，第三节较短稍粗是虾钳的腕，虾钳方向向里，外长里短。

依此法画远端的臂和钳，虾臂和钳是虾捕食和嬉戏的重要部分，用笔要挺实有力，粗细适宜，动态变化要丰富。

最后画虾须。真虾须子很多，一般作画可画五至七根，有向前的有向侧面和朝后的，用笔要活而挺健。墨色中等偏淡，水分不要太大，要润中见干。

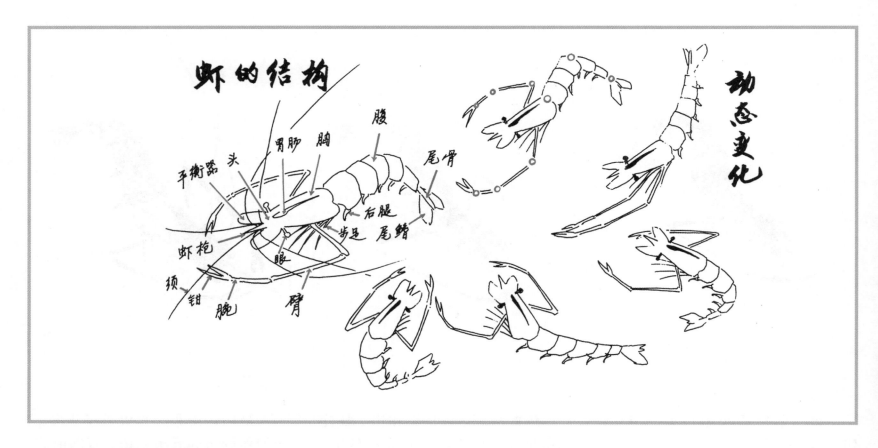

虾的结构

动态变化

平衡器 头 胃肠 胸 腹 尾骨

虾抱 眼 右腿 步足 尾鳍

须 钳 腕 臂

## 二　虾的结构与动态变化

　　这种虾的形象是河虾、海虾的综合，画虾必须了解其结构和动态变化，决定虾动态变化的关节有九处（见图红圈处）。只要掌握了基本笔法、墨法，又了解了虾的动态变化，就可以画出各种姿态的虾。

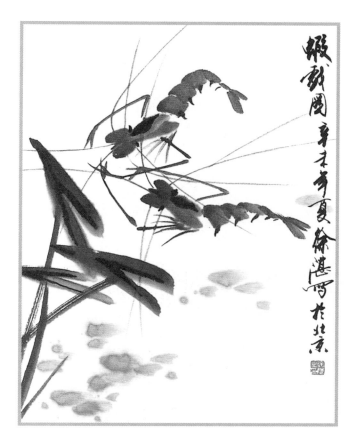

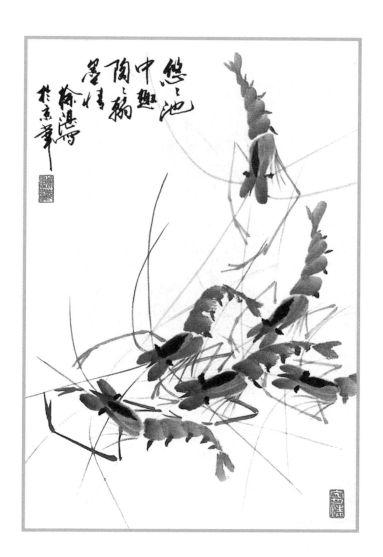

三　创作参考

　　画虾不必画水。只要动态生物，自有水的感觉。补景要简练，甚至不画景。题字是构图的重要组成部分，不可忽视。

# 凌霄的画法

一　凌霄的画法与步骤

　　用提斗笔调朱砂色，笔尖调曙红，一笔画一个花瓣，五笔画一朵花，要注意花瓣的透视变化。

　　用同一方法画第二朵花，要注意方向变化。

　　画第三朵花要注意前后层次变化。这三朵花比较紧凑，颜色也比较浓，成为重点的一组。

在画面的右上角画一组比较虚的花。位置靠边，色彩也比较淡，不让它过于突出。

用朱砂加藤黄画花蕾，一笔两笔都可以，要有大小、疏密和方向的变化。

画花筒也是用这个颜色，前面花的筒比较完整，后面的花筒被遮住的就不必画全。

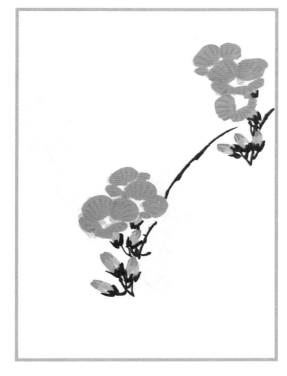

趁花瓣未干时用小笔（白云或山水画笔）调曙红画花瓣上的筋纹，筋纹呈弧形，不要太直。

用大兰竹笔调浓墨画花蒂。

画花茎要中锋行笔，线条不要太直，要灵活而有力。

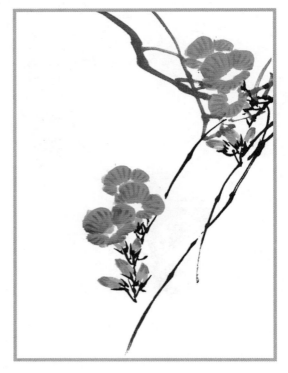

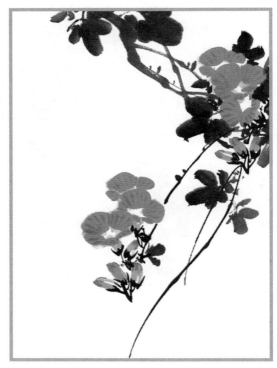

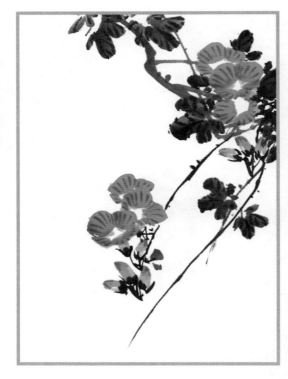

　　用中等墨色画茎，行笔要活，笔中水分不要太多，要注意穿插关系。

　　用提斗笔侧锋画叶，要注意墨色变化和层次关系。

　　用浓墨画叶筋，凌霄叶的边缘有齿，可在叶筋画完后顺便在叶子边缘点一些墨点，但不要太碎太小。

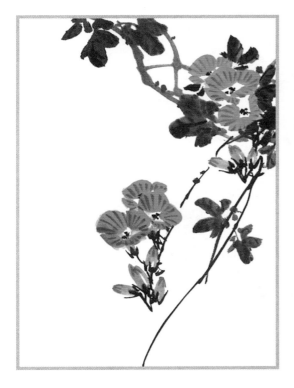 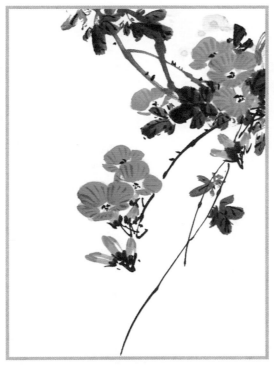 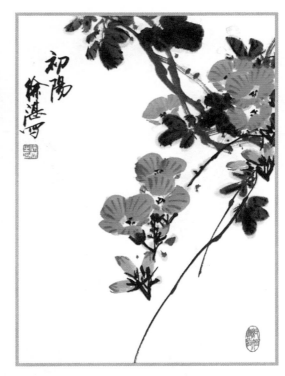

用浓墨画花蕊，凌霄是筒状花，花蕊不太突出，一枚雌蕊、四枚雄蕊。

用淡朱砂点一些虚花，会增加层次感。

在左上角题字，在右下角盖个压角章，这幅画就完成了。

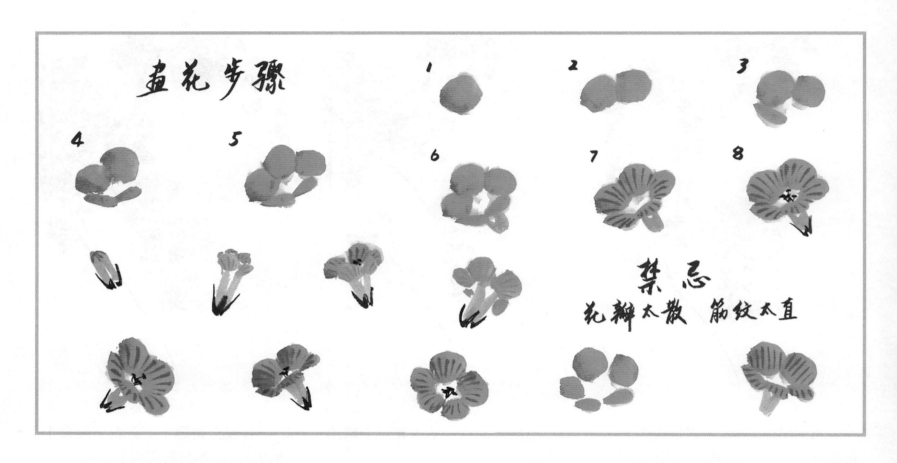

## 二　花的画法与禁忌

　　凌霄花为筒状五瓣浅裂，用提斗笔调朱砂色，笔尖调曙红，侧锋用笔，一笔一个花瓣，要注意透视变化。花筒较润，用朱砂加藤黄，在花瓣半干时用曙红画筋。画花禁忌：①花瓣太散；②筋纹太直。

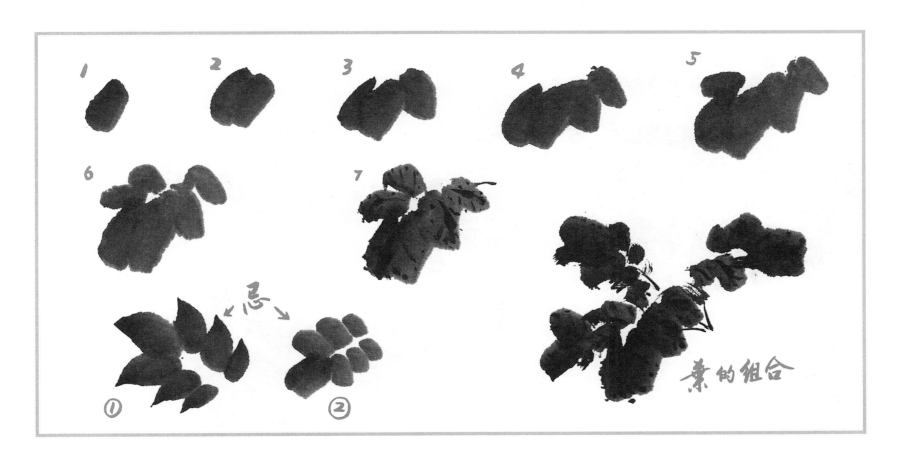

## 三 叶的画法与禁忌

凌霄叶为羽状复叶，用提斗笔调中等墨色，笔尖调浓墨，侧锋用笔，顶尖的叶子较大，可用两笔，画其他叶子要注意透视变化。画叶禁忌：①笔锋外露；②没有透视变化，用笔死板。

四　创作参考

《雀跃千般语　花荫雾亦香》

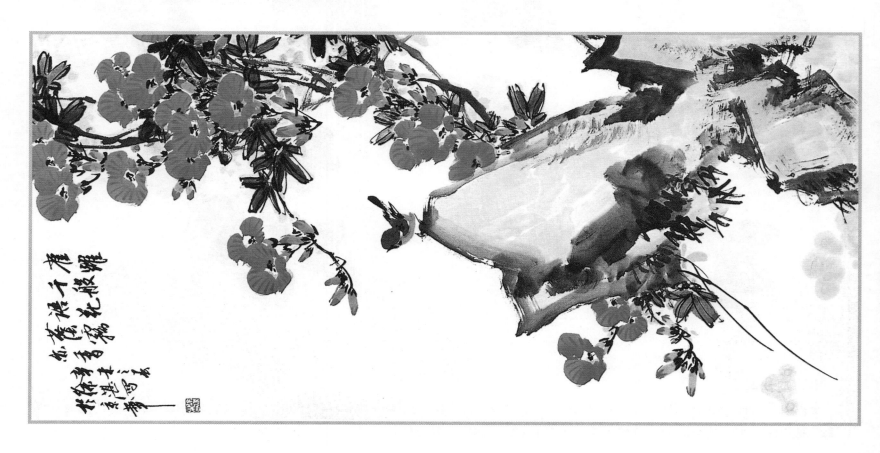

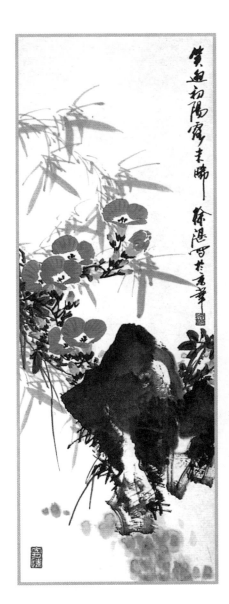

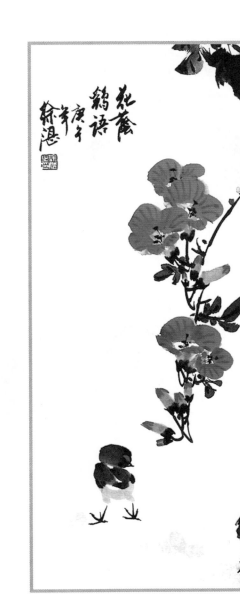

创作参考

右　《花荫鸡语》

左　《笑迎初阳露未晞》

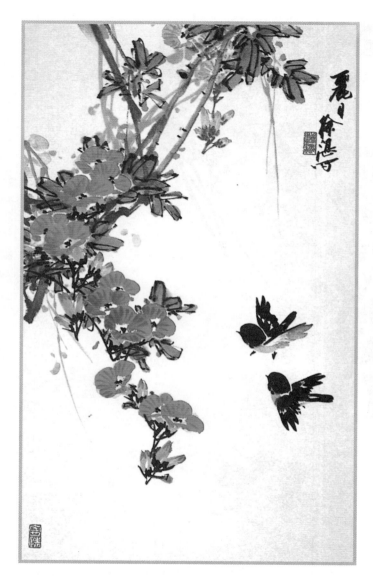

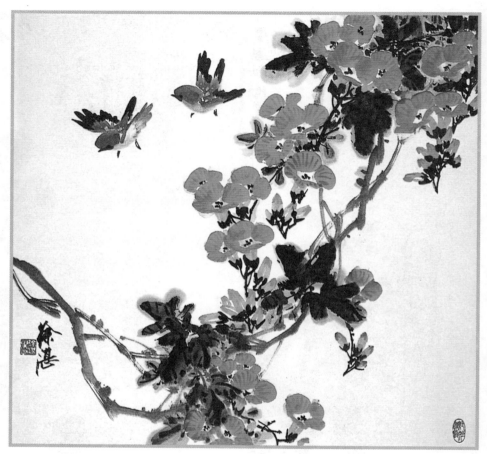

创作参考

左 《丽日》

右 《晨风》

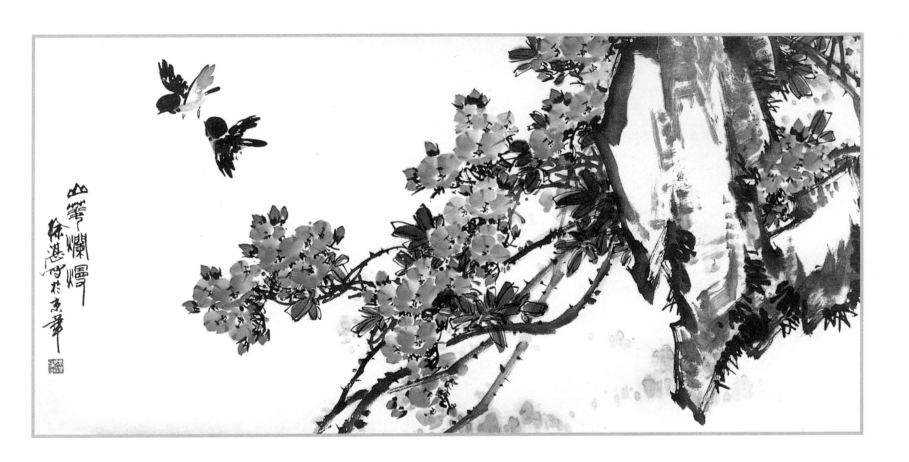

## 五　画法演变

　　许多山花的画法和凌霄接近，只要在结构形态和颜色方面加以变化就可以一通百通。

# 藤 萝 的 画 法

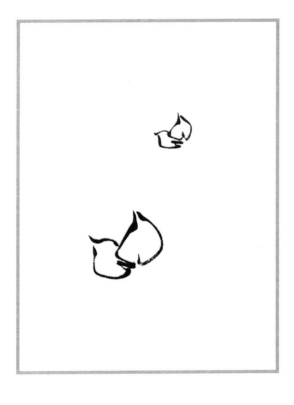

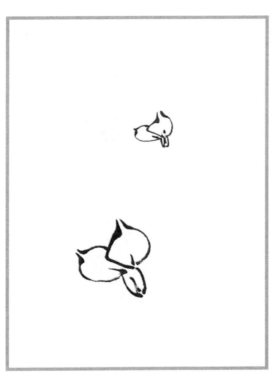

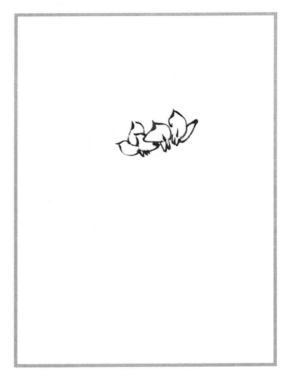

一　兼工带写法与步骤

藤萝是蝶状花，先用大兰竹或长锋羊毫笔调中等墨色，勾扬起的两个花瓣，线条要生动。

每朵花都有下垂的花瓣，其形状好似花蕾。

勾花要成组，要有疏密、前后变化，不要平摆。每串花靠中间的部分正面花多，两侧的花要有透视和方向的变化。

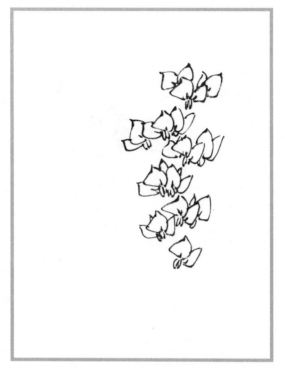

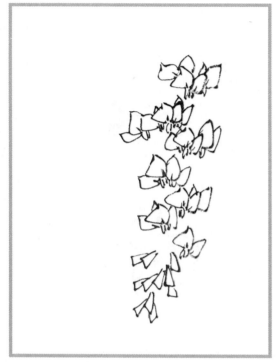

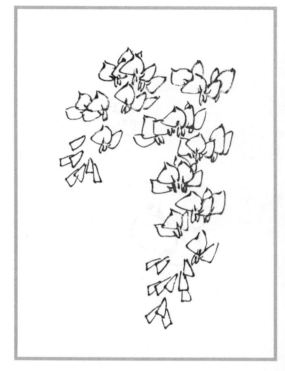

花是由不同数目的大中小组组合而成，整个一串花不必画得太满。

每串花的下面要画一些花蕾，画花蕾要注意方向。

采取流水作业法再画一串花，第二串花比第一串花要短，方向也要有变化。

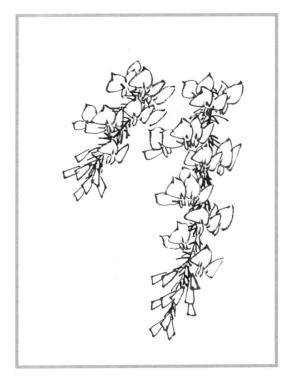

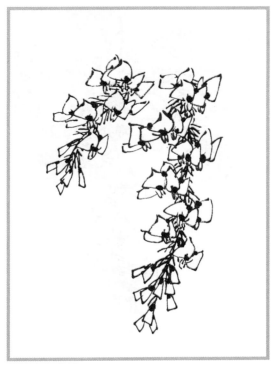

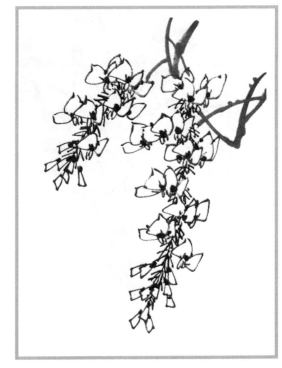

用浓墨画花轴和花柄。每串只有一根花轴，花柄数目很多，要往四面八方生长。

用焦墨点花蒂和花蕊（大小像黄豆粒）。

调中等赭墨色（水分不要太大）画藤，用笔要活，注意大气势，要有主次粗细的变化，彼此要有穿插关系。

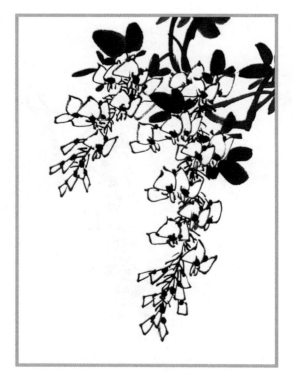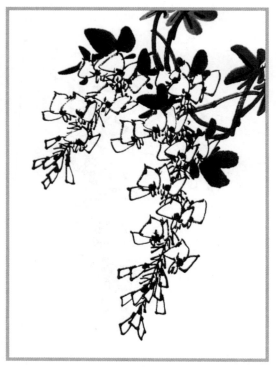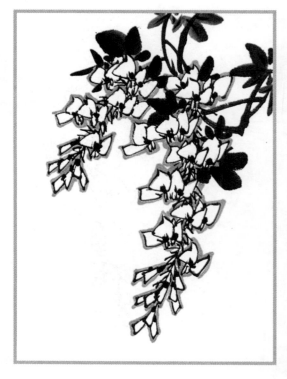

用提斗笔调赭墨色，笔尖上稍蘸一点浓墨，侧锋画叶，叶的形态和画法与凌霄基本相同。

在叶子半干时用浓墨勾叶筋，可以只画主叶筋，不必要画小叶筋。

用淡花青反衬花（在花的轮廓线外面染淡花青），花就显得很白。

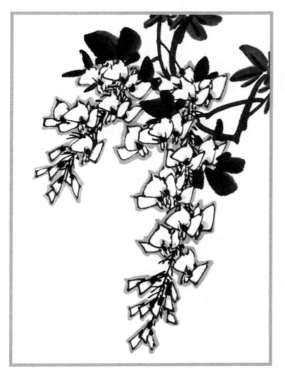

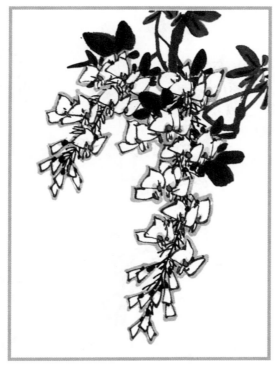

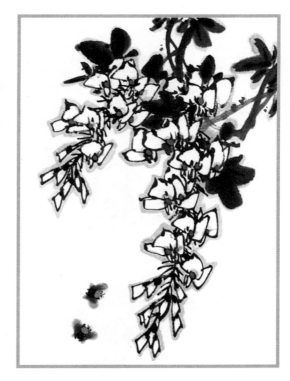

用淡草绿染花心（润一下焦墨点）、染花蕾的根部。

用浓朱砂在花蕊的焦墨点上点一个点，比焦墨点稍小，让焦墨托着朱砂色。

用淡草绿润染一下叶子，再添上几只蜂（见第一册第70页），这幅画就完成了。

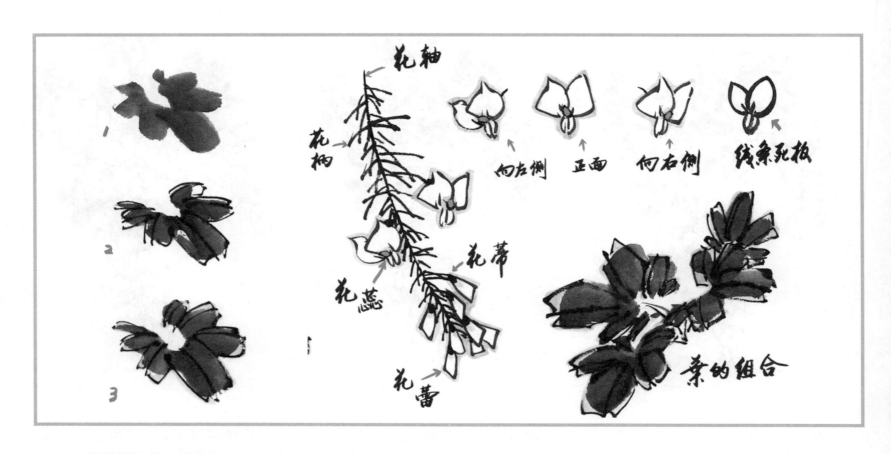

花轴

花柄

花蕊

花蒂

花蕾

向左侧　正面　向右侧　线条死板

叶的组合

## 二　花叶结构与练习参考

　　紫藤花为总状花序，在一根花轴上生长出几十朵花，在花与轴之间有花柄和花蒂。勾花用笔要生动，有提顿转折的变化。叶子的画法与凌霄基本相同，也可以采用装饰性的画法，即：先用花青色画叶，半干时勾筋和轮廓，但不要受颜色的约束，待全干后用淡赭石略染一下叶子的轮廓。

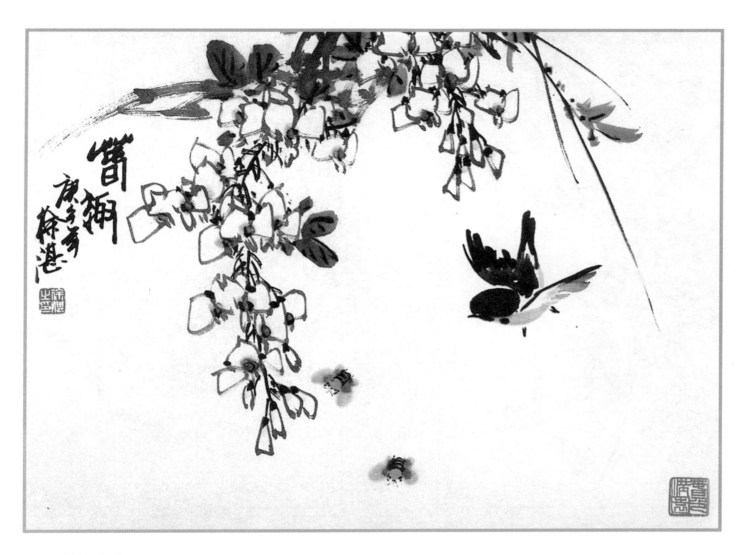

三　创作参考

《春趣》

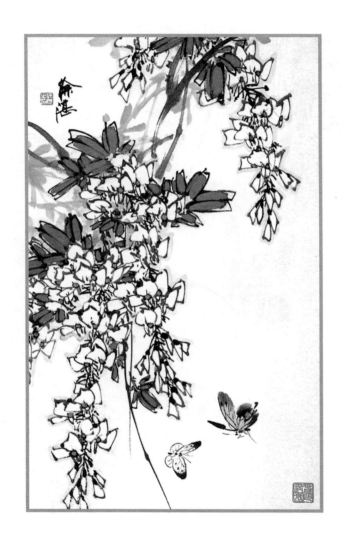

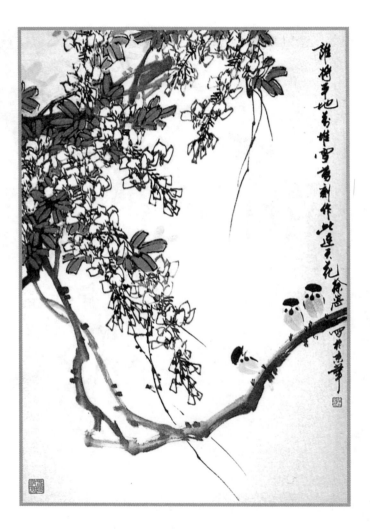

创作参考

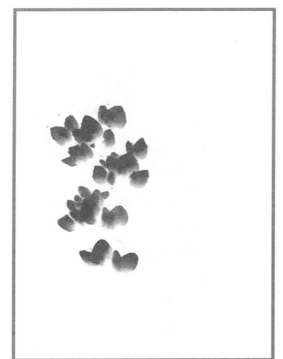

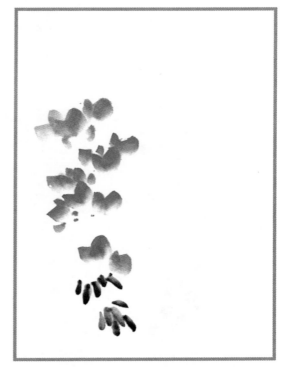

**四 点乱法与步骤**

　　点乱法：用中等提斗笔调淡紫色（曙红加花青），笔尖调石青色（二青或三青），侧锋用笔点花，花形参照前面所讲的兼工带写法。此时先画飞扬的两个大花瓣。

　　点花要有层次和疏密的变化，整体的外轮廓不能平齐，要有参差出入。

　　调较浓的紫色用笔尖画花蕾。

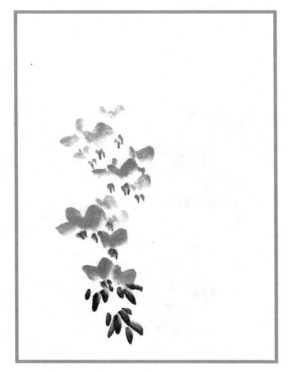

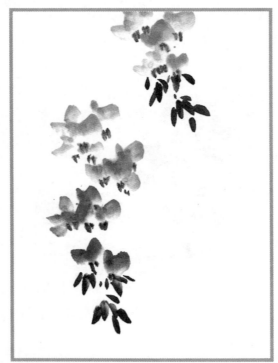

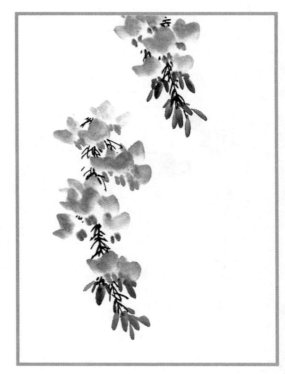

画完花蕾后顺手用较浓的紫色点上边盛开的花朵中下垂的花瓣。

用上述画法在上边靠近纸边处再画一组花，位置、长短、方向都要有变化。

用兰竹笔调草绿色，尖上调胭脂色画花轴和花柄。

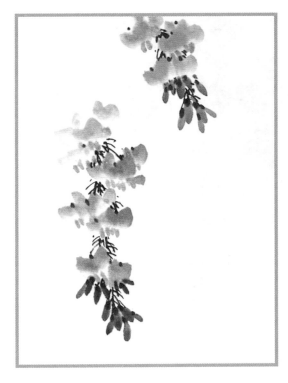

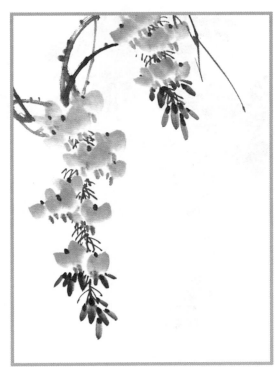

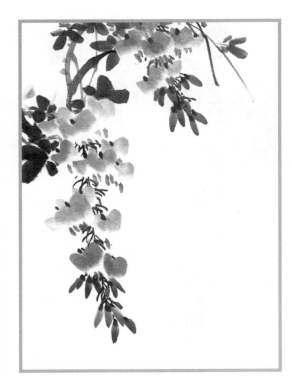

　　再多调些浓胭脂画花蒂，花蕾的蒂比较明显，盛开之花的蒂可象征性地点一下，但不必每朵花全点。

　　用兰竹或山马、石獾笔调淡赭墨笔尖少调些中等墨色画藤。

　　用提斗笔调草绿色，尖上少调些胭脂或花青，侧锋用笔画叶，花的颜色较淡，叶子可浓重些，起到衬托作用。

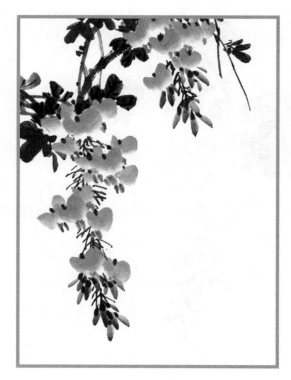

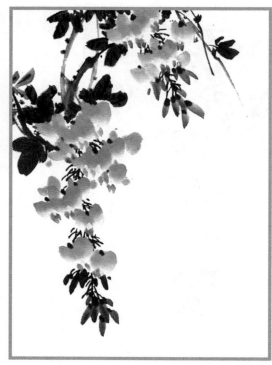

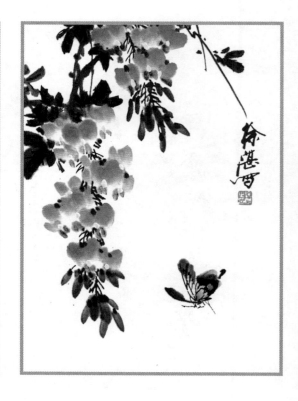

用墨或胭脂加墨画叶筋。深叶子用墨画，浅叶子用胭脂加墨画，最虚的叶子只画主叶筋，不必画小叶筋。

用藤黄加白（颜色要浓而厚）点花蕊。

在右下空白的地方填上蝴蝶（见第一册第95页至第97页），再题款盖章，这幅作品就完成了。

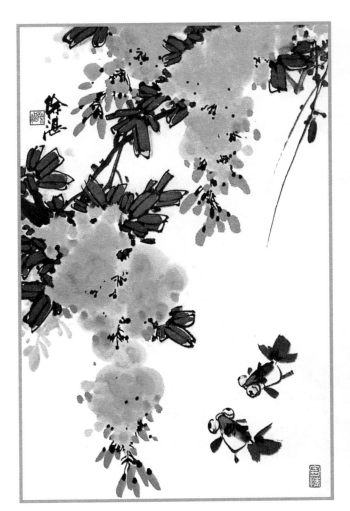

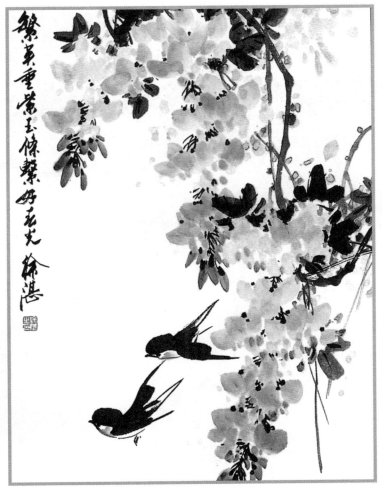

五　创作参考

　　左　《春江》

　　右　《繁英垂紫玉 条系好春光》

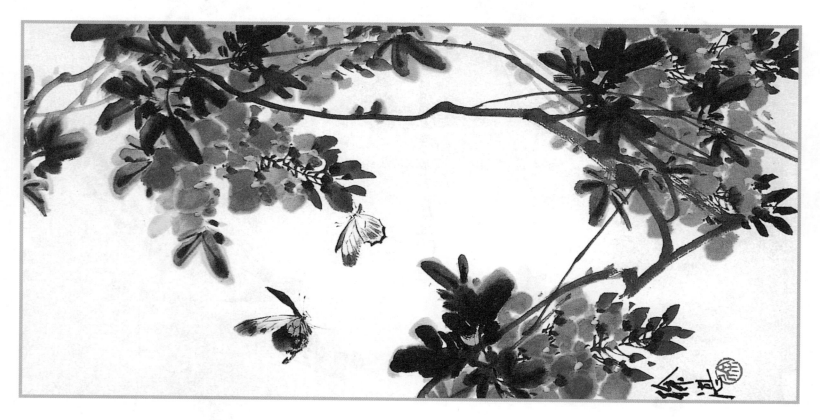

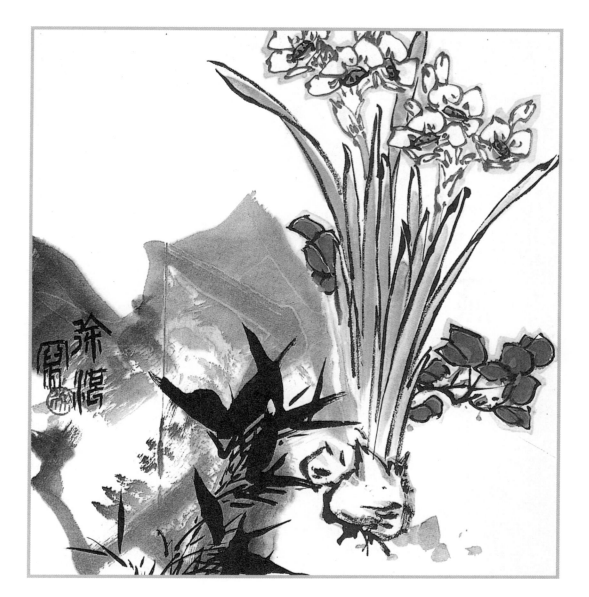

六　画法演变

用双勾法可以画很多种花卉，如水仙花。

# 燕 子 的 画 法

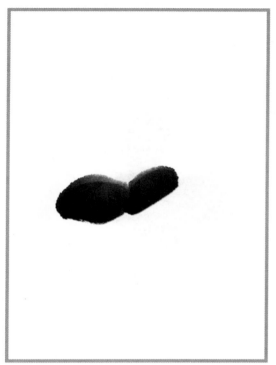

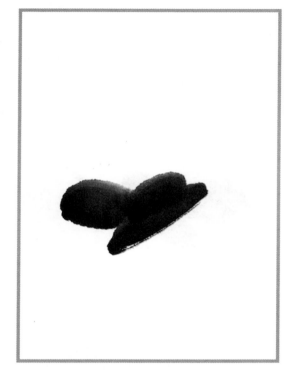

一　燕子的画法与步骤

　　用大兰竹或石獾笔调中等墨色（水分不要过多），笔尖少调些浓墨，一笔画出燕子头部（方法与第一册第 7 页小鸡头部相同）。

　　侧锋画出燕子背部，它决定了燕子身子的方向，背部与头部衔接不要过紧。

　　侧锋画出燕子近处的翅膀。

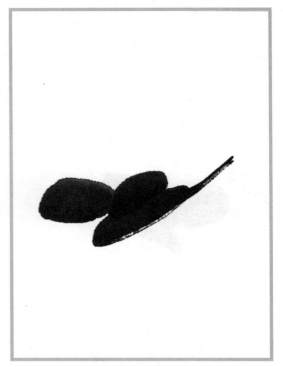

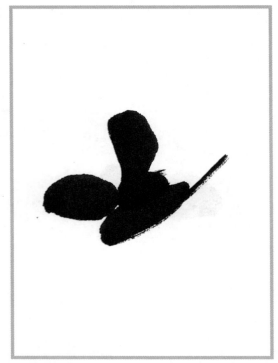

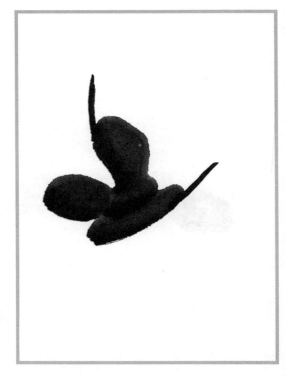

　　紧接着顺势画出翅膀头上的飞羽，墨色可略深，用笔要有力。

　　侧锋画远处的翅膀，由靠近燕子身子的地方往外画，一笔画出，要有宽窄的变化。

　　顺势用较浓的墨画翅膀头上的飞羽，行笔要果断有力。

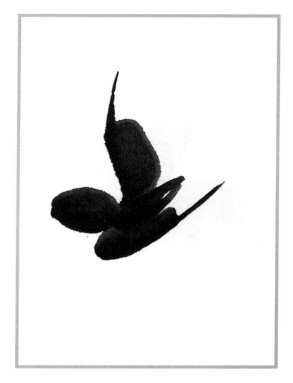

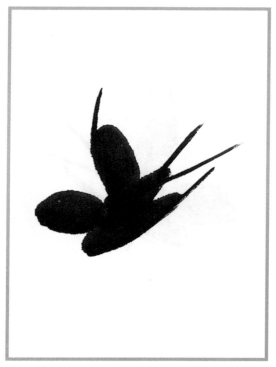

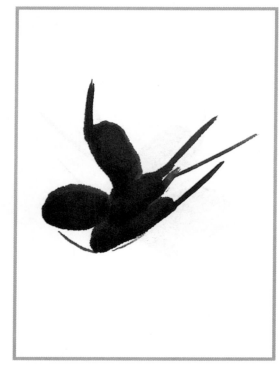

　　双翅画完后可根据比例关系将背部适当延长。

　　用笔尖画剪状尾，行笔要果断、流畅。

　　调淡墨勾胸、腹，用笔要自然，线条不要画得太死。

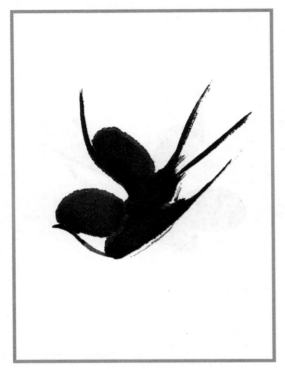

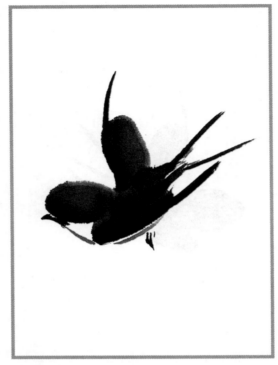

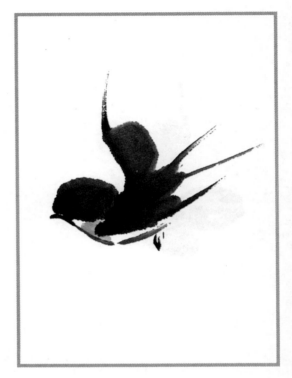

调焦墨画燕子的嘴和眼。

用焦墨画爪子，燕子飞翔时爪子是收起来的。

用干净的大白云笔调朱膘，尖上少调些朱砂，侧锋点喉部的红斑，一只燕子就画完了。

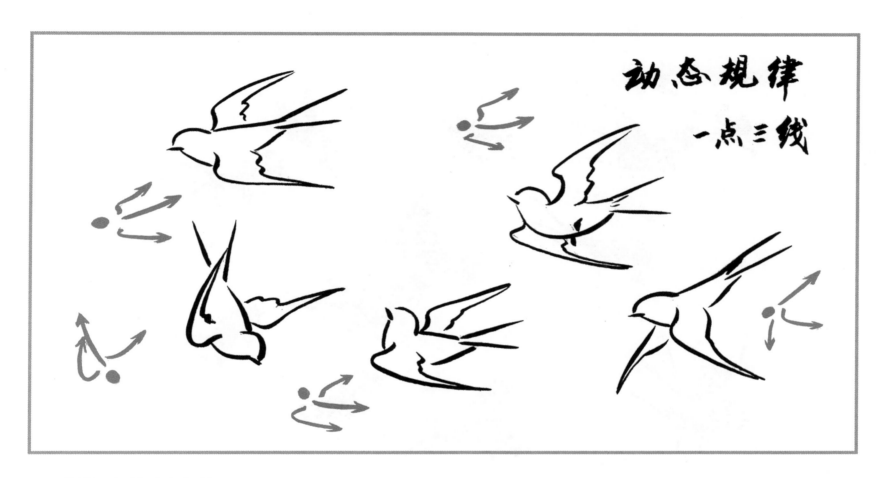

动态规律
一点三线

## 二 燕子飞行的动态规律

　　在第一册第 15 页已经讲过"一点三线"的动态规律，掌握了这个规律，就可以画出很多不同的动态。

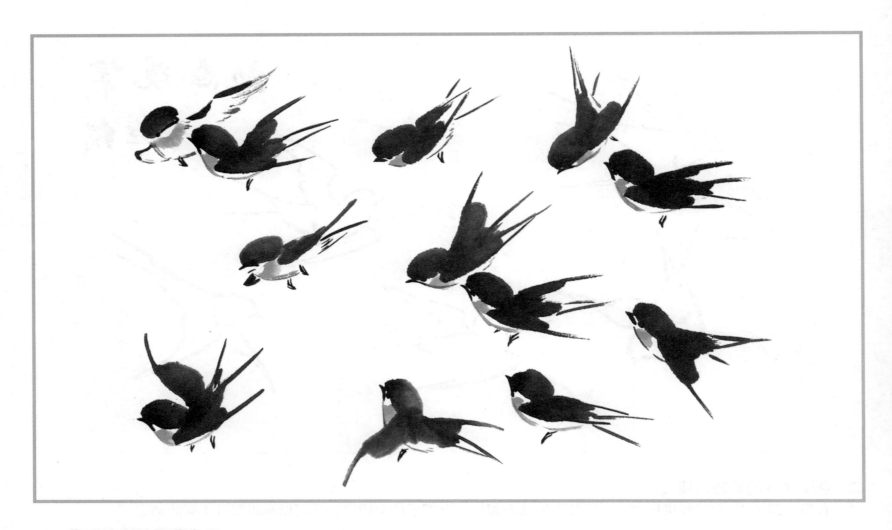

三　燕子动态的临摹参考

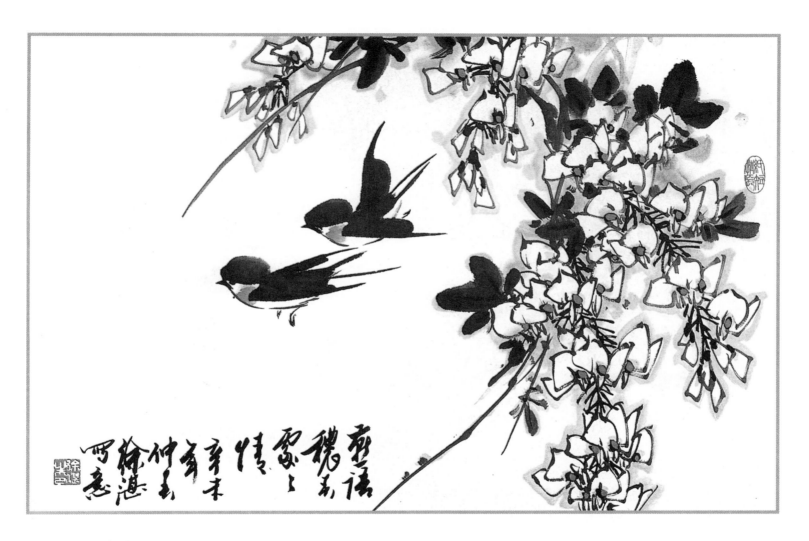

四　创作参考
　　《燕语秾春处处情》

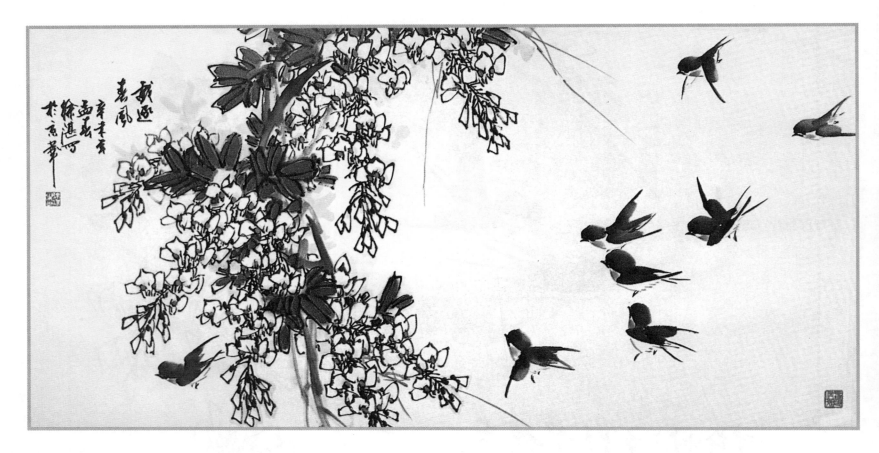

**创作参考**

　　《戏逐春风》——把藤萝花组织成一条纵向的曲线，而燕子横向斜飞，使画面有一种交叉的形式感。画燕子不但要注意动态变化，还要有疏密、错落以及呼应的关系。

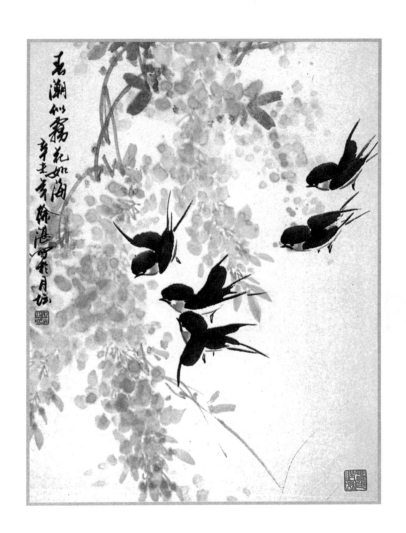

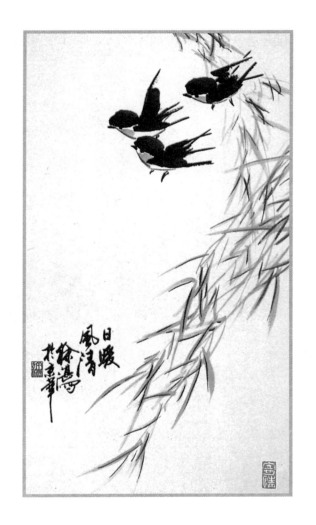

**创作参考**

    这两幅画都是以燕子作为主题，背景画得虚淡，不但突出了主题，而且令人感觉景物开阔，画面明快。

# 金 鱼 的 画 法

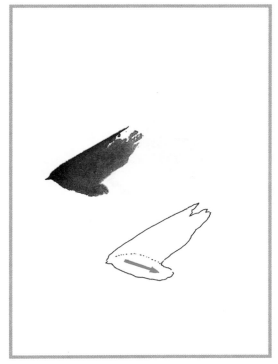

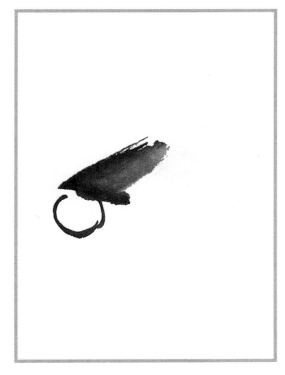

笔尖

笔肚

**一 金鱼的画法与步骤**

　　用大兰竹笔调淡墨，笔尖调少量中等墨色，侧锋运笔，顺着鱼的身子画鱼背。

　　顺手（不再另调墨）画鱼鳃部分，由上向下运笔。

　　调中等墨色，水分不要太大，一笔或两笔画出鱼眼，用笔要灵活，不能太死板。

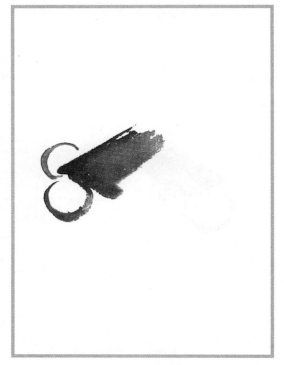

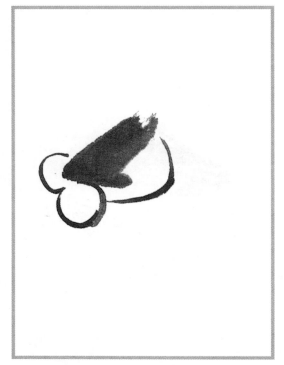

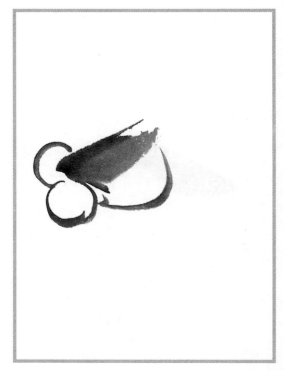

画远处的眼时，要注意近大远小的变化，远处的眼要画虚一些。

勾鱼腹时，由鳃部画起，用笔要活。金鱼的腹部圆而大，这是金鱼造型的特点之一。

顺手画鱼鳃。鱼鳃不要太突出，不要太实。

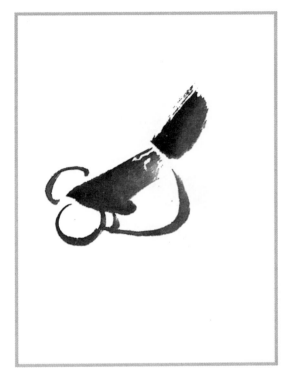

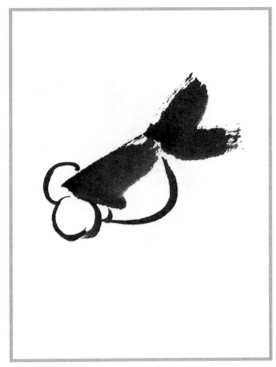

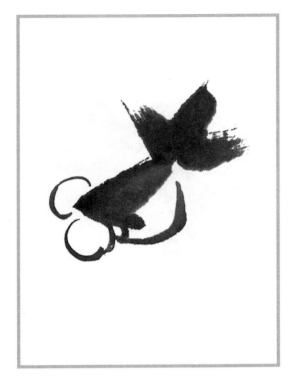

调淡墨，笔尖上调中等墨色画鱼尾。用笔要侧锋，由前向后画，行笔要快，笔端最好出现飞白。

中间的一片尾较大，画完后再画近处的一片，仍是侧锋运笔。

远处的一片要略小，三片尾要在尾柄处相交，不能画得过于分散。

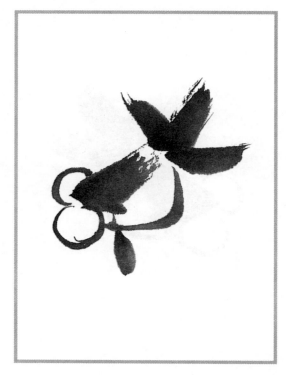

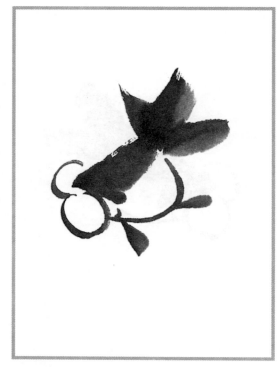

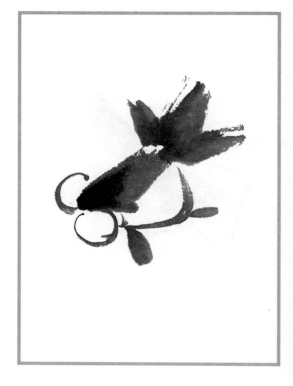

　　调淡墨，笔尖少调一点中等墨色，画胸鳍。下笔紧挨着鳃盖行笔由笔尖到笔肚，由提到顿一笔画出。

　　胸鳍较大，腹鳍较小，较虚。

　　趁鱼背部两笔还未干时，调浓墨画头部，画背部也用浓墨由前往后一扫而过。

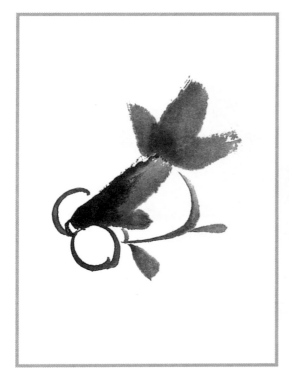

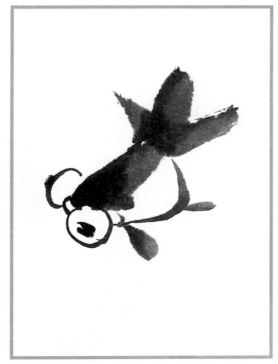

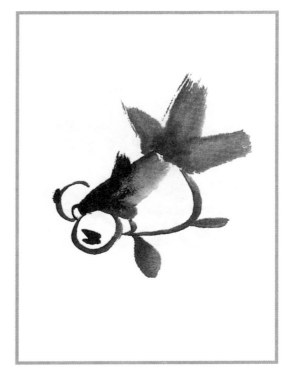

用浓墨勾鱼嘴，嘴唇的方向和身子垂直（横向）。

用焦墨点眼，黑眼球的方向要朝前方，要留出一点高光才会自然生动。

用焦墨侧锋画背鳍，侧锋一笔由背部向后上方一抹而过，最好墨色干一些，能出现飞白。

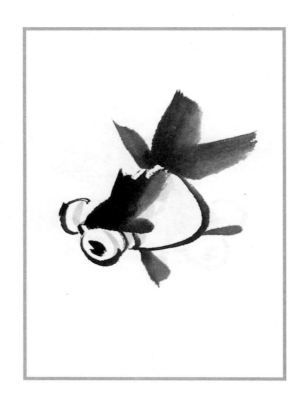

用很淡的赭石染一下背部，鳃部和眼睛，赭石最好用高级颜料，不要用颗粒太粗的陈旧赭石。

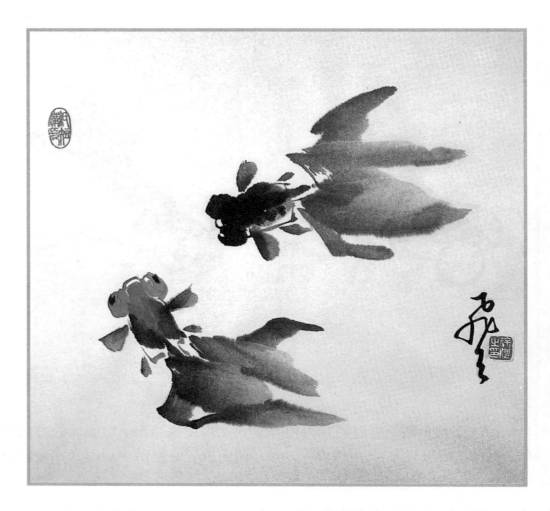

长尾金鱼的尾巴很大，可用大号羊毫笔调淡墨，笔尖略蘸中等墨色，侧锋画出。用笔要潇洒率意，方显自然、生动。

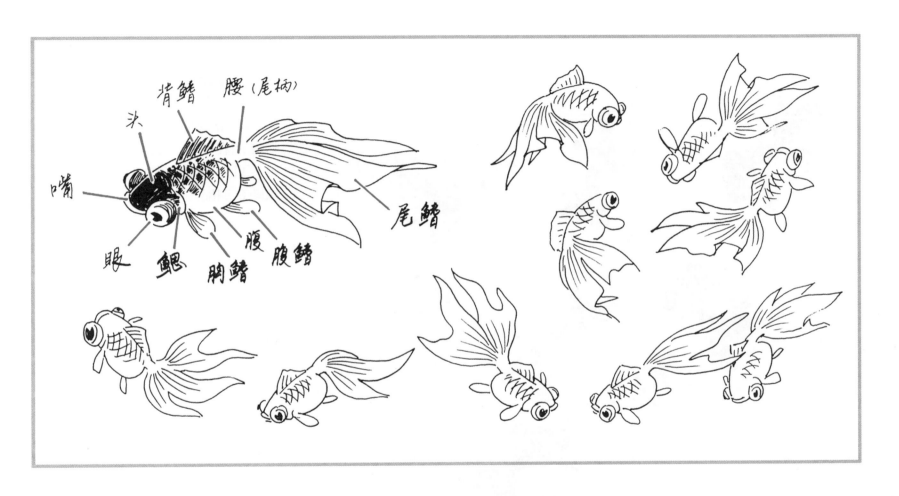

## 二 金鱼的结构与动态变化

　　要想画好金鱼，首先要了解金鱼的结构和各部分的名称，平时还要多观察、多写生。默写能力强才能画得生动、活泼。

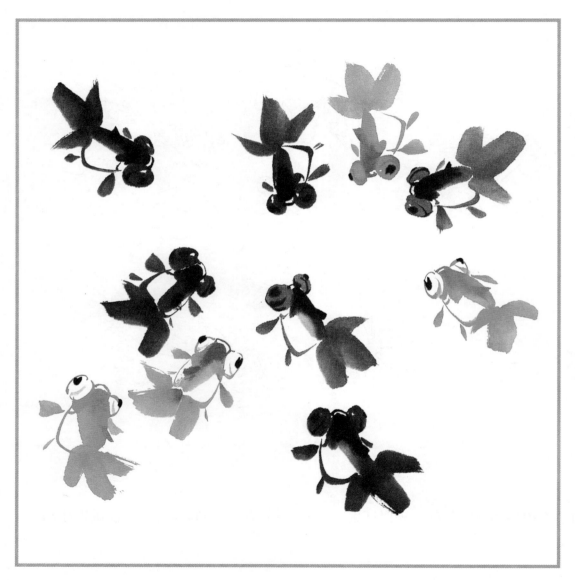

### 三 金鱼动态及设色的临摹参考

　　画金鱼可用纯墨，也可以用颜色。如用纯胭脂色或用朱膘、朱砂、曙红调在一起。也可以将色和墨兼用。只要掌握了基本画法，颜色可以随意调配。

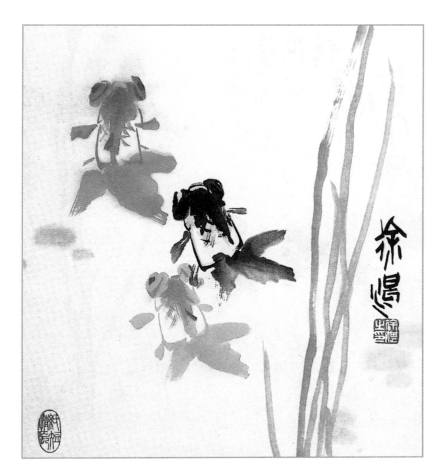

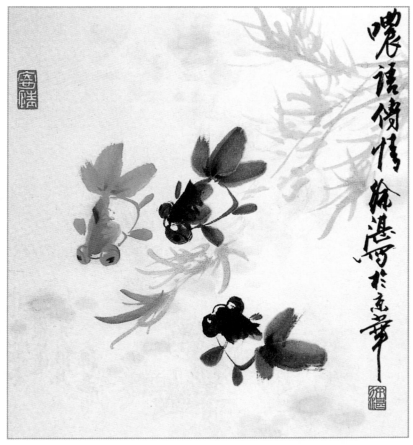

四　创作参考

　　左　《相逐》

　　右　《哝语传情》

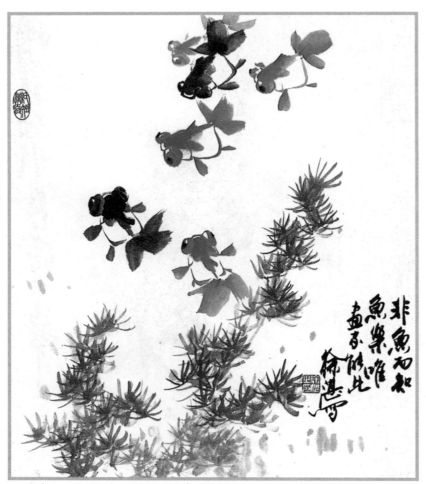

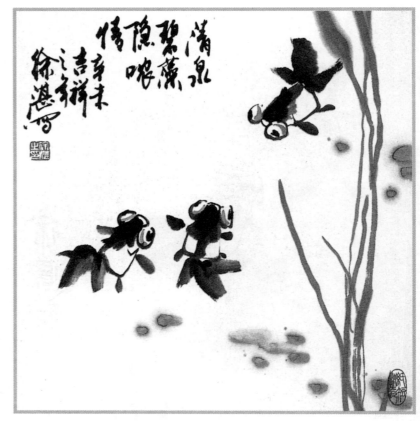

**创作参考**

左 《非鱼而知鱼乐 唯画家能此》

右 《清泉碧藻隐哝情》

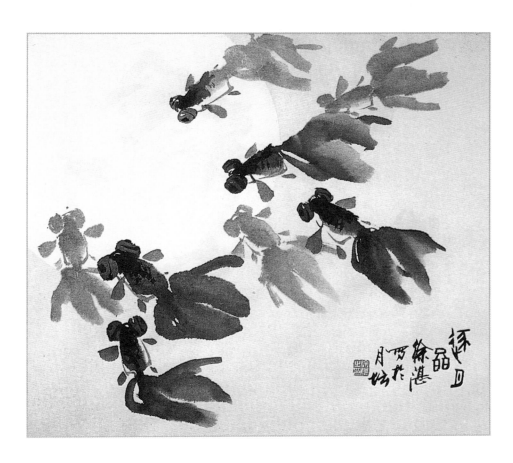

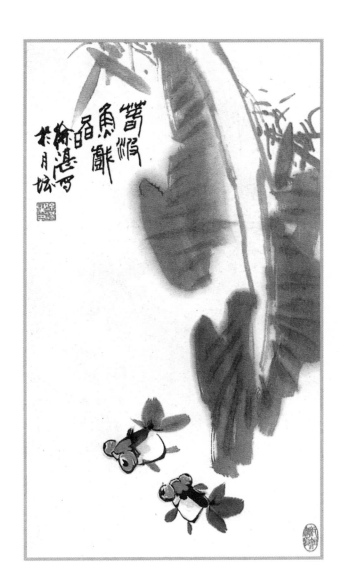

创作参考

左 《逐月图》

右 《春波鱼戏图》

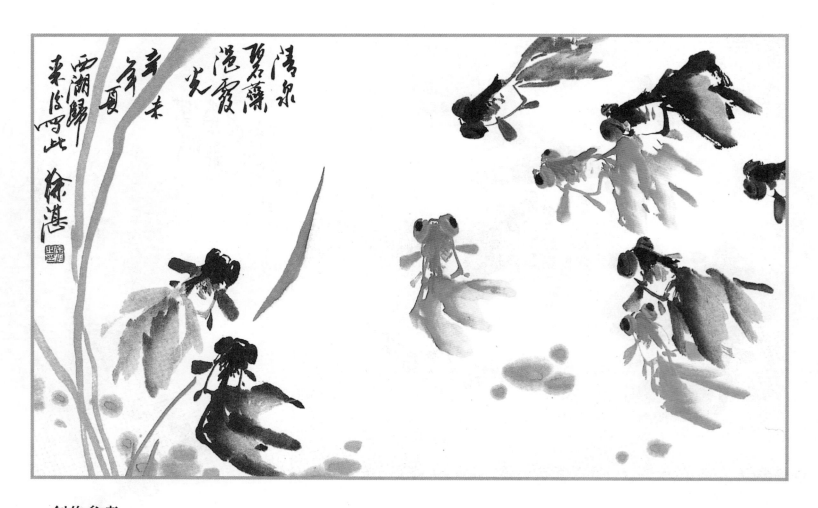

**创作参考**

《清泉碧藻浥霞光》—— 画长尾鱼的尾用笔要潇洒、自然，有动态感。

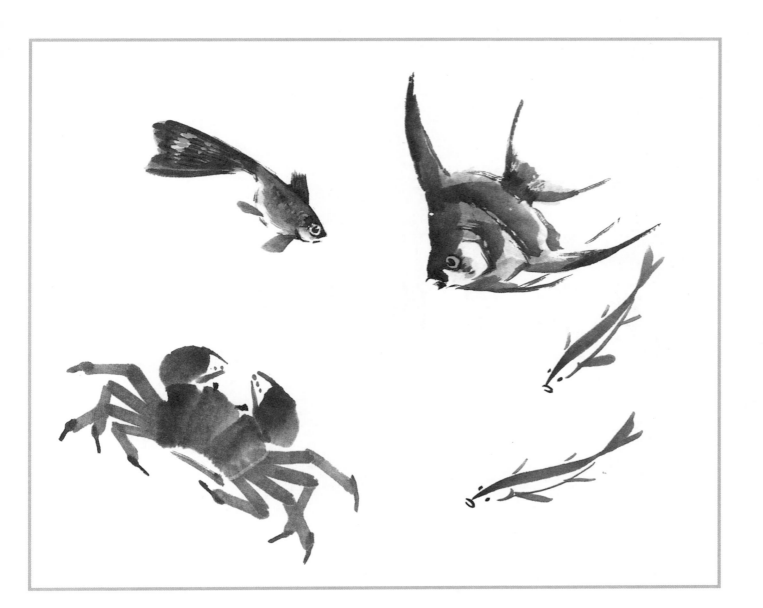

五　画法演变

掌握了基本笔法和墨色变化，根据不同造型可以画出小鱼

（见第一册第80页至第81页）、螃蟹、热带鱼等不同的新内容。

# 秋 海 棠 的 画 法

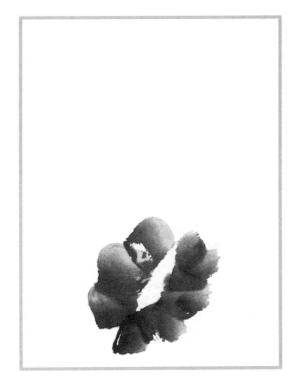

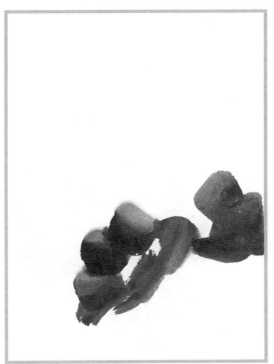

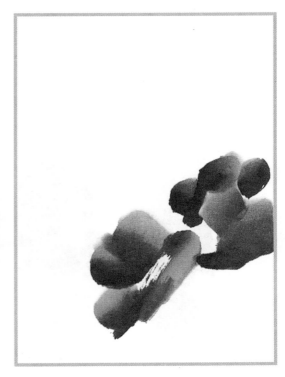

**一 秋海棠的画法与步骤**

　　用大号羊毫提斗笔，先调淡草绿（调到笔根），再调朱砂（调到笔肚），再调浓胭脂（调到笔尖1/3处），最后用笔尖少调些墨，侧锋用笔，笔笔排开，画叶。

　　画完第一片叶子后，笔尖上再补充点胭脂和墨，画第二片叶子。

　　再调些浓胭脂和墨画第三片叶子，要让叶子紧凑些，画出前后层次。只要墨色有变化，就不会乱成一片。

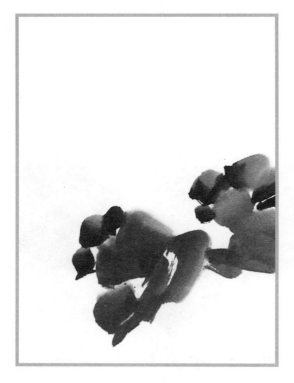

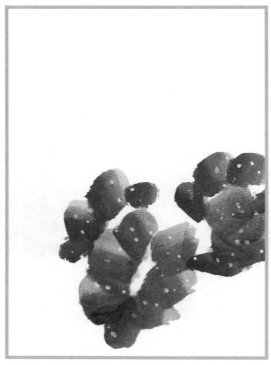

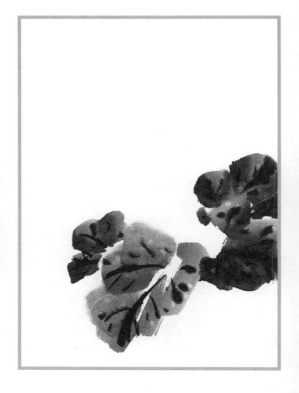

照此法再画第四片叶子，后面的叶子不能画得过于完整，被前面叶子挡住的部分就可以不画。

趁叶子湿时，用大白云调白粉（水分多一点），弹洒在叶面上，就有银星的感觉。

趁湿用大兰竹笔勾叶筋，叶筋不要画得过于完整，主叶筋整一点，小叶筋碎一些，用笔要活。

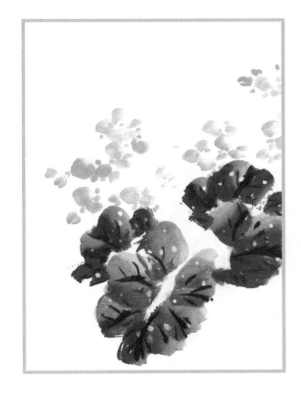

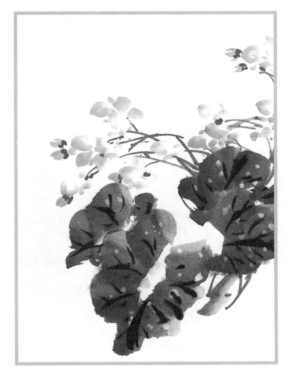

用小提斗笔调润的白粉，再用笔尖少调些曙红，画秋海棠的花。画花要有层次，前面的花完整一些，后面的花可碎一些，注意颜色的浓淡变化。

点花的方法：花由四瓣组成，两大两小，相对而生，行笔要侧锋，一笔一瓣，先画大瓣，后补小瓣，画完花适当补些花蕾。

用大兰竹笔调草绿色，笔尖略调些胭脂画茎，粗茎较浅，侧锋用笔，细茎较浓（多调胭脂），中锋用笔，花蕾要点出花蒂。

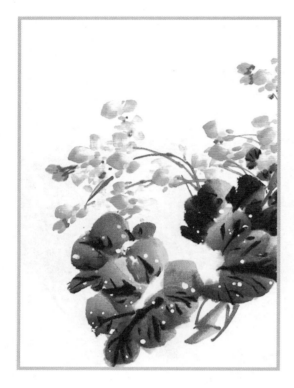

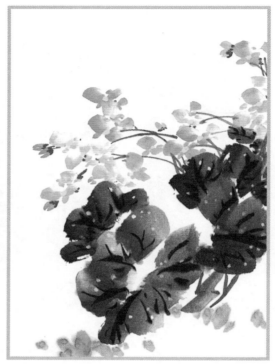

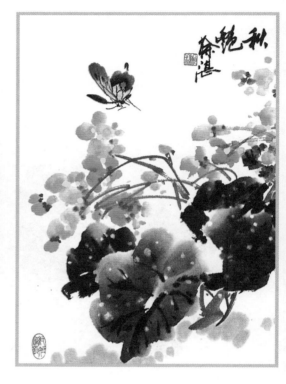

用较浓的藤黄色点花蕊。在四个花瓣的相交点，点一个黄豆粒大小的点即可，在右边靠近纸边的地方用浓胭脂加墨画一两片最远处的叶子。

用很淡很润的花青色点地上的苔，点要有聚散变化，气要连贯。

为了增加情趣，补上一个飞蝶（见第一册第 96 页），题字盖章，这幅画就完成了。

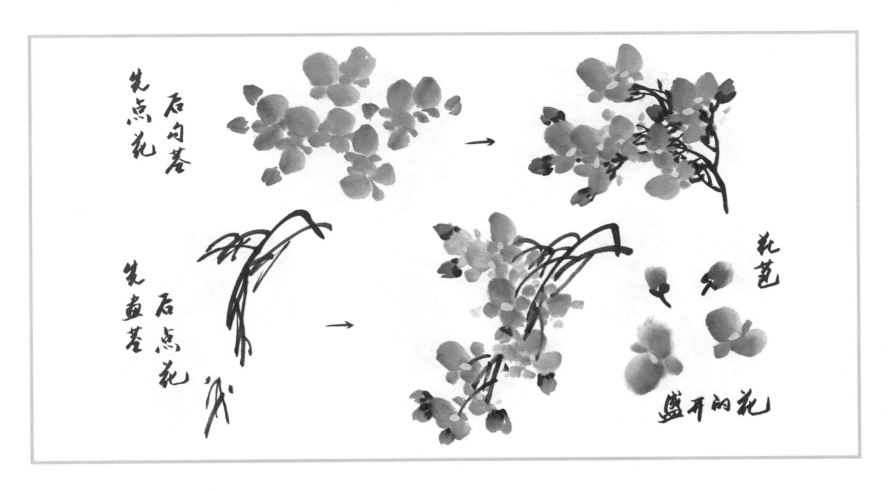

先点花　后勾萼

先画萼　后点花

花苞

盛开的花

## 二　秋海棠花的结构与画法

　　用小提斗笔或大白云笔，调较淡的曙红（可少量加白粉），笔尖蘸浓曙红，侧锋点花，每笔一瓣，四笔一朵花（两大两小相对），花茎可后画也可先画（用大兰竹笔调草绿、笔尖蘸胭脂）。

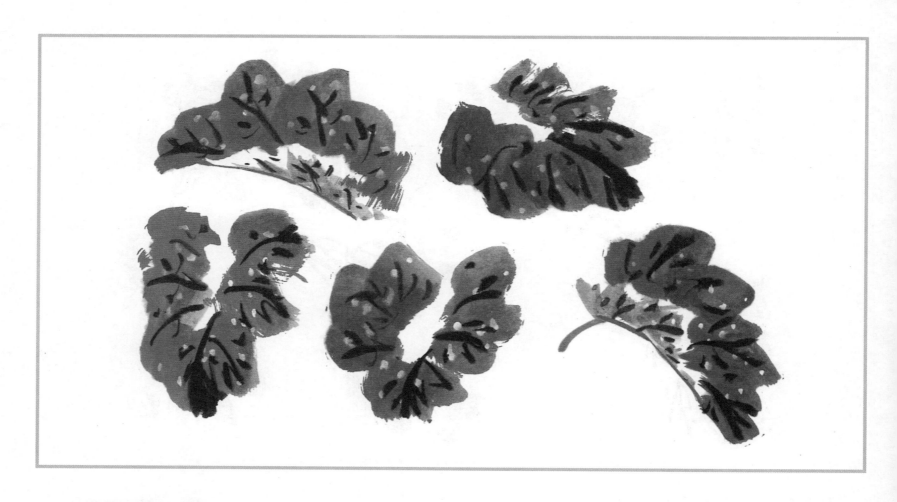

## 三　秋海棠叶的画法参考

　　用大提斗笔先调较润的草绿，再用笔肚调朱砂（或赭石），用笔尖调胭脂（可以少加些墨）侧锋画叶，叶的边缘不要太齐，趁湿在叶面上点些润白粉，最后用墨勾筋。叶子要有大小、方向和色彩的变化。

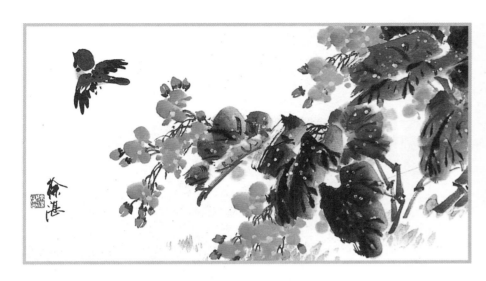

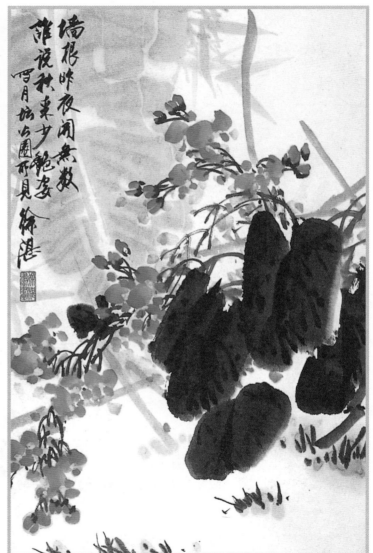

四　创作参考

　　左　《爽秋》

　　右　《墙根昨夜开无数　谁说秋来少艳姿》

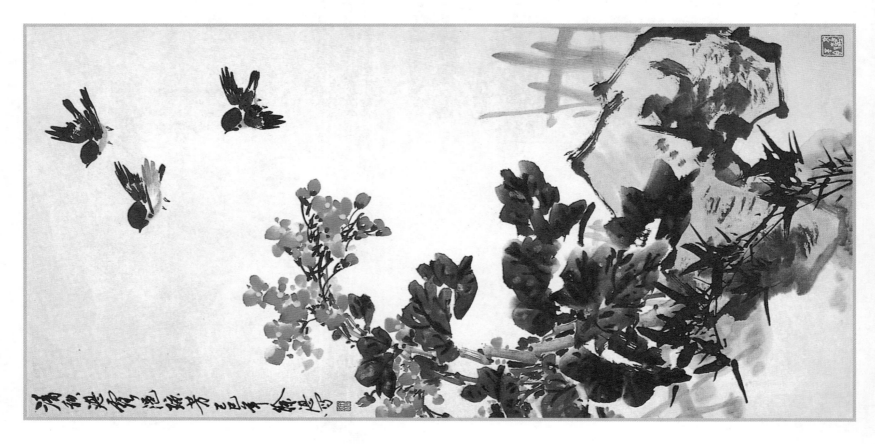

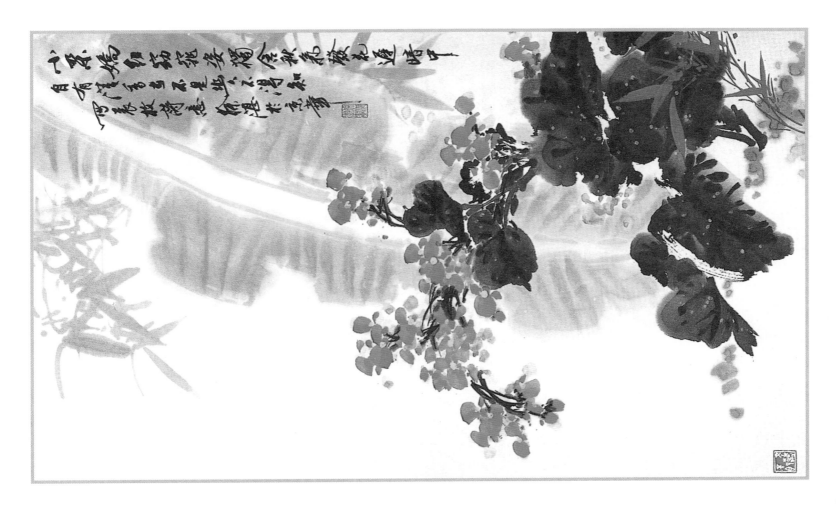

# 墨 竹 的 画 法

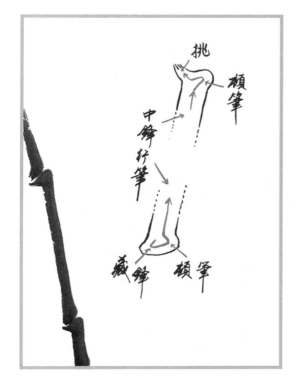

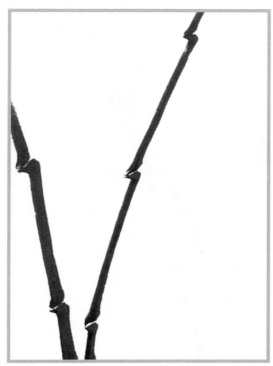

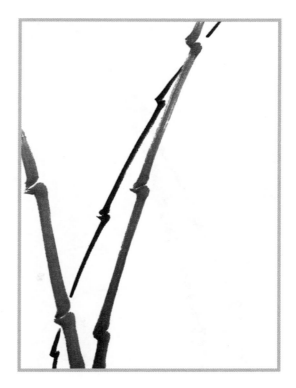

**一 墨竹的画法与步骤**

　　用石獾或大兰竹笔调中等偏淡的墨，笔尖再少调些中等墨色，水分不要太大，中锋行笔，竹节处要顿笔。

　　调中等墨色，笔尖少调些浓墨画第二根竹。凡画两竿以上，墨色和粗细都要有变化，忌讳平行和对节。

　　第三根竿可以细一点，墨色重一些，穿插之处要避让，以便画出前后关系。

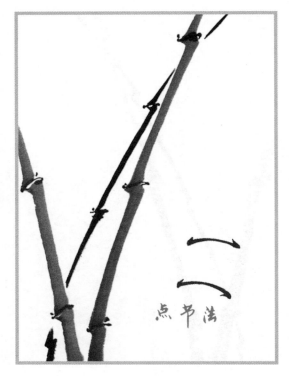 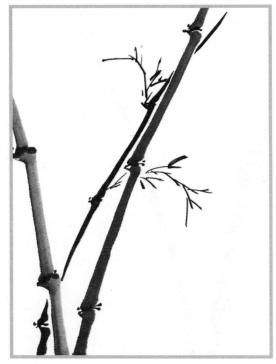 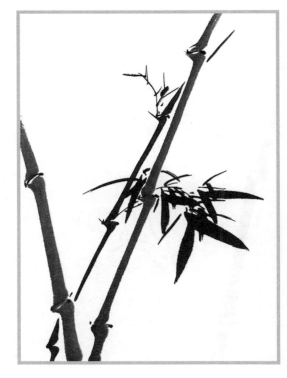

点节的墨色要比竹竿浓一些，最常见的点节形式有两种（如图），两端要顿笔，中间行笔要提起，线条不要太直。

在节处生小枝，中锋行笔，要画出动势，小枝梢要概括，意如草书，不是所有的节都出枝，要根据画面的需要。

画竹叶必须"成字"（见本书第93页），要先画最主要的一组竹叶，墨色要浓，行笔要实按而虚起。

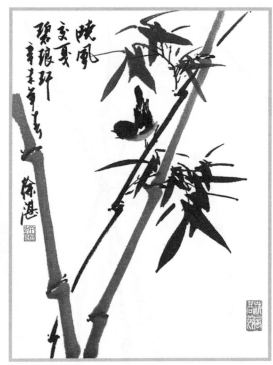

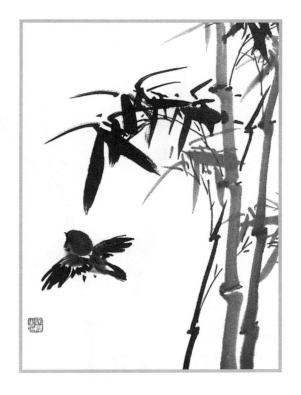

在笔中加些清水，调成中等墨色，画第二组竹叶。

添一只欲飞的麻雀，然后在左上角题上字、盖上名章，右下角太空，可以加盖闲章。

根据这种画法，在构图上稍加变化就变成了另一张画。掌握画法后，关键在于灵活运用。

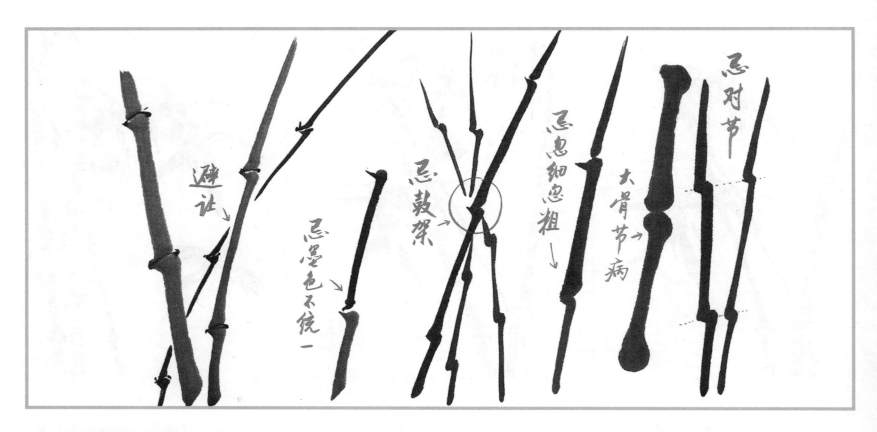

避让

忌墨色不统一

忌鼓架

忌忽细忽粗

大骨节病

忌对节

## 二 竹竿的画法与禁忌

　　竹竿要求画得光、挺、圆、劲，用笔须中锋，每节竿两端要顿笔，一端藏锋圆顿，另一端则先藏锋而后出锋，气势要连贯，一气呵成。两竿以上墨色和粗细都要有区别，交叉处要避让。一竿未完中途不要调墨，以避免墨色不统一；三竿不要从一点交叉，以形成"鼓架"；不要忽细忽粗；竹节顿笔要自然，过分圆大就成了"大骨节"；两竿以上节要错落，不能齐平忌对节。要想少走弯路，就必须掌握正确的方法，了解以上禁忌。

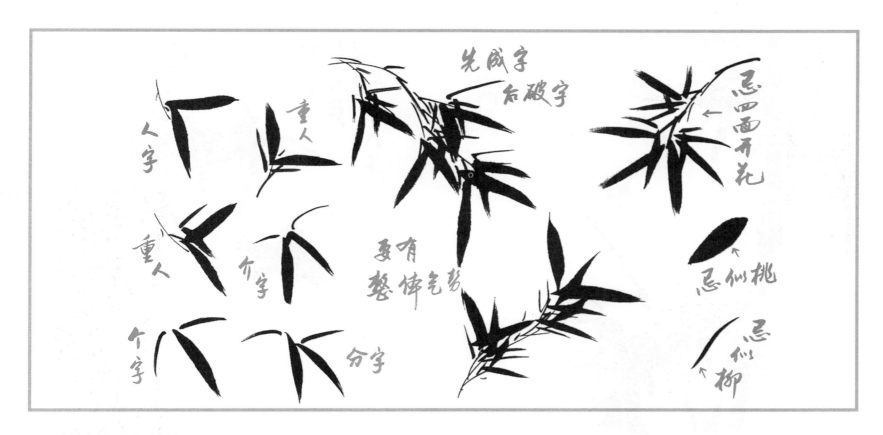

图中文字：人字　重人　先成字　后破字　忌四面开花　重人　介字　要有整体气势　忌似桃　个字　分字　忌似柳

## 三　竹叶的画法与禁忌

　　画叶用笔要实按虚起，叶尖不能太长、太散，过宽似桃叶，过细像柳叶，竹叶要适中。叶要有大小、粗细、正侧之分，要掌握叶的组合关系，先学"成字"，再酌情去"破"，成字方法很多，常见的有"人""重人""个""介""分"等。画一组竹叶行笔要连贯，有节奏感，要讲整体气势，不可形如"爆炸"四面开花。

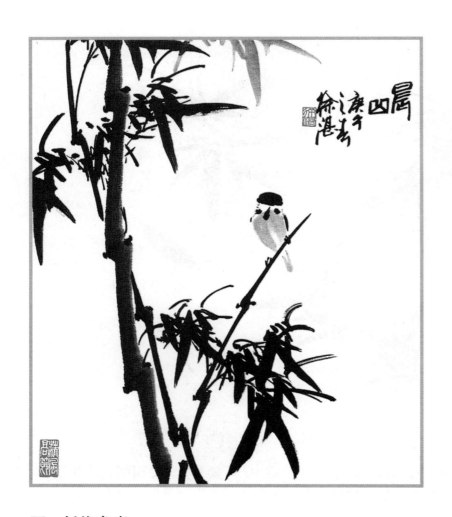

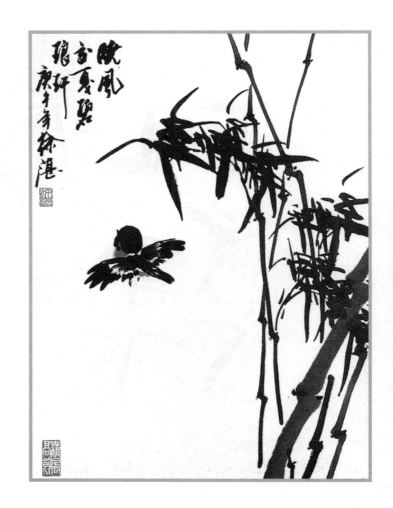

# 四 创作参考

左 《晨曲》——竹叶要分组，不能过于分散、平均。

右 《晓风交戛碧琅玕》——画叶气势连贯，以简胜繁。

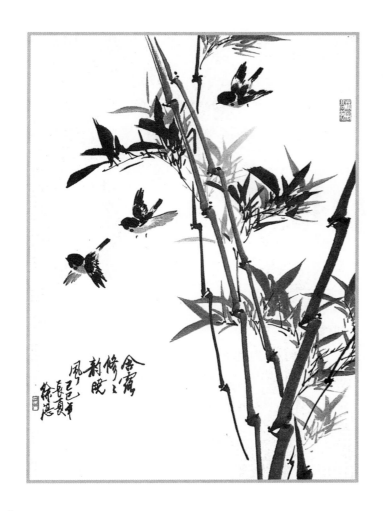

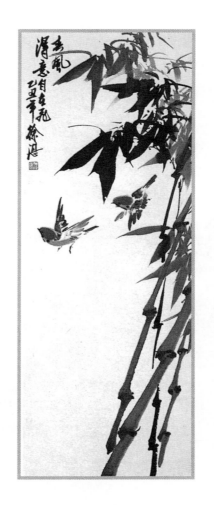

**创作参考**

　左　《含露修修韵晓风》——晴竹之叶可扬起，有蒸蒸日上之意。

　右　《春风得意自在飞》——竹不要画在画面中央，要"走边路"，给鸟留出充足的空间。

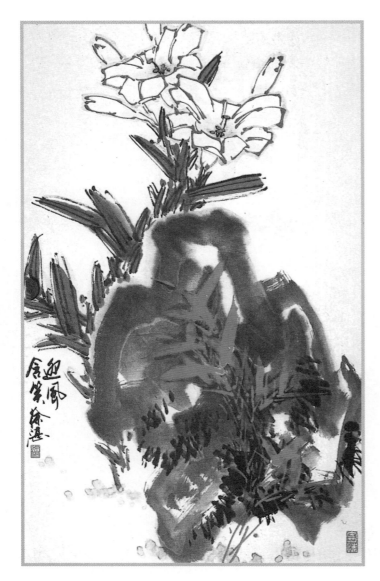

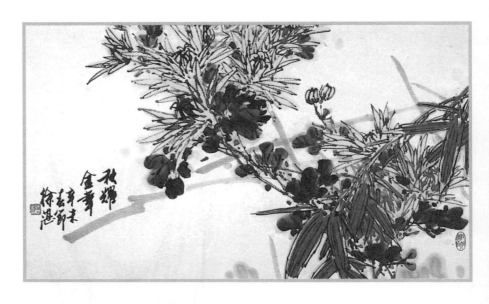

**创作参考**

　　竹可作为主题，也可用来补景，可以用墨画，也可以用花青、朱砂或石青画，朱砂和石青都是矿物性颜料，覆盖性强，并富有浓厚的装饰感。

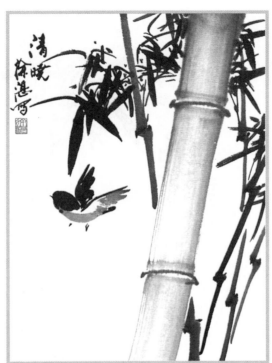

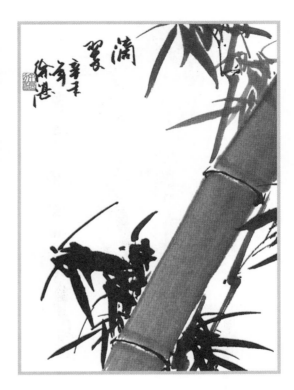

## 五 粗竿竹的画法

　　画粗大的竹竿若用较大的毛笔往往不好掌握，如果用板刷画，不但容易出效果，而且富于装饰性。板刷最好选用比较薄、毛较齐的，宽度根据所画之竹来决定。画法是先调较淡的墨，再用板刷的两个角少调些中等墨色，顺竹竿方向行笔，竹节处稍作停留，半干时点节。画粗竿竹可有细竿竹作穿插，画法同前。

角

角

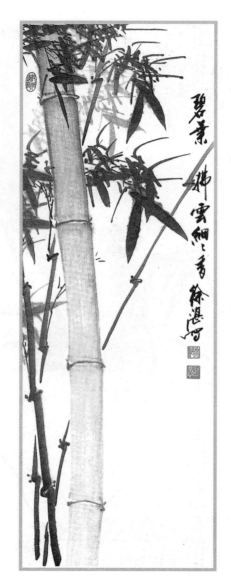

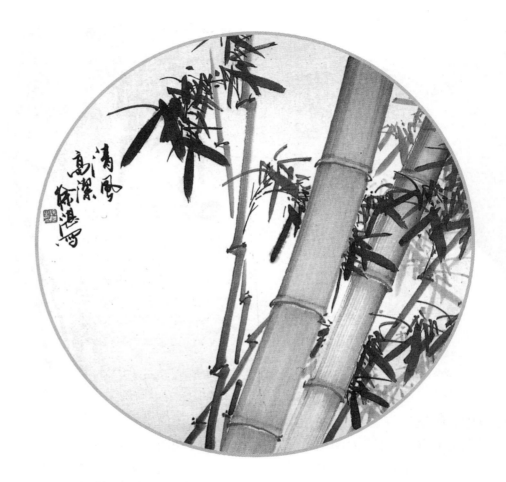

六　粗竿竹的创作参考

　　左　《碧叶拂云细细香》

　　右　《清风高洁》

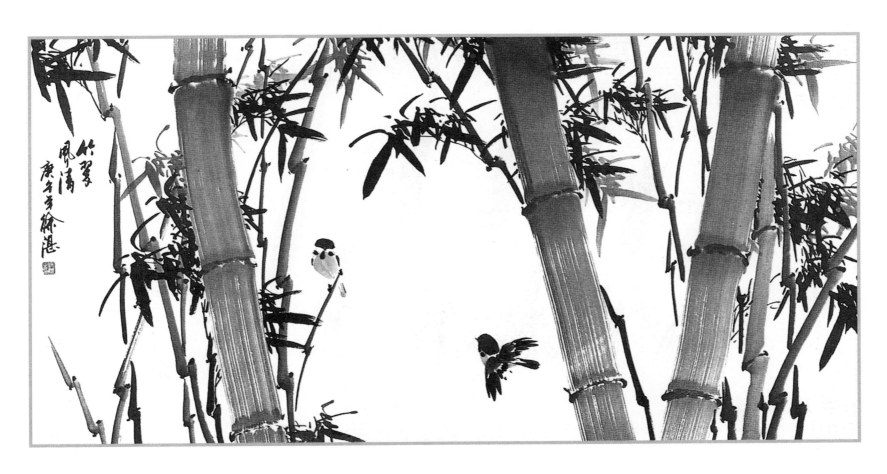

创作参考

《竹翠风清》

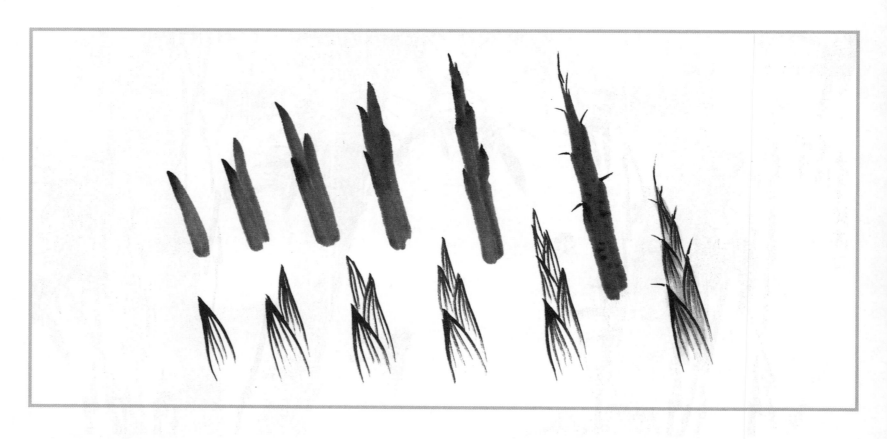

## 七 竹笋的画法

上 没骨法 先用提斗笔调淡墨，再用笔尖少调些中等墨色，画一片笋皮时由笔尖到笔根，边行笔边往下按，这样一片一片由外向内，逐渐画到笋尖。最后用兰竹笔调重墨趁湿在笋皮上点斑，并画出笋皮的梢。

下 用兰竹笔调中等墨色勾笋皮外形，中间再画几道纹，也是由外向内，由笋根画到笋尖，顺便画出笋皮之梢。待全干后染草绿色，趁湿用淡赭墨将每片笋皮的梢提染一下。

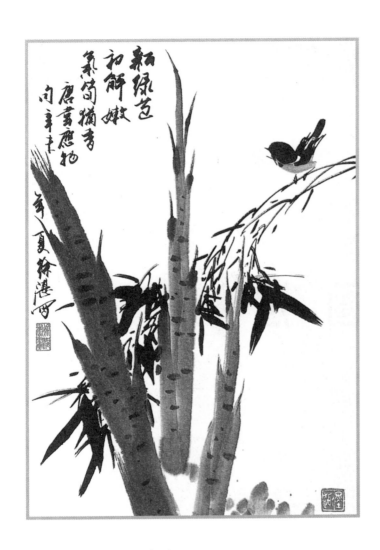

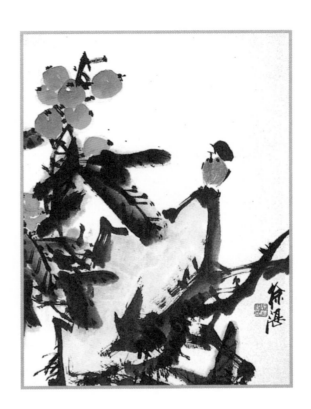

## 九 画法演变

画竹叶难在组织，如果把画竹作为基本功，很好地理解其叶的安排，再学画其他窄长形的植物叶，就很容易入门。如画枇杷叶、荔枝叶、桃叶等。

## 八 竹笋的创作参考

# 菊 花 的 画 法

一　轮状菊花的画法与步骤

　　用大兰竹或长锋羊毫笔调中等墨色，两笔画一个花瓣，要像写字一样，起笔时顿笔，行笔时提起来，花瓣尖端要虚交。

　　花头朝上要有透视感，左右的花瓣要长一些，上下的花瓣相对短一些（横长竖短）。画完第一层花瓣在其空隙处填第二层和第三层。

　　画第二朵花要考虑到变化：大小、方向、前后，都不能和第一朵相同。

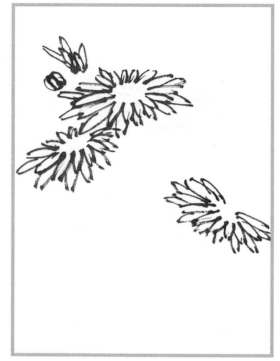

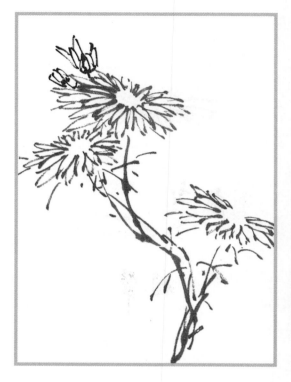

　　前两朵花作为主要的一组，画完后再在右下侧画一朵方向不同的花，作为陪衬。

　　点缀几个花蕾，使其在形式上更富于变化。

　　调中等墨色画茎，菊花的茎不能过于零乱，要成组，不要平行，要有开合穿插的变化。随手画一些叶柄，初步草定一下叶子的方向和疏密。

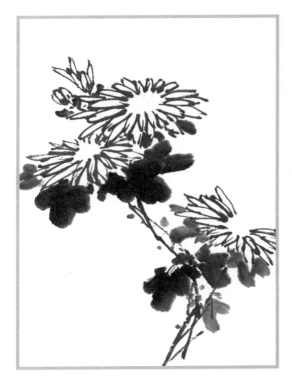

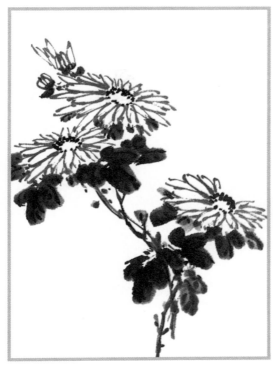

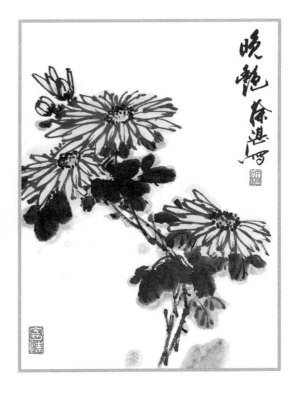

　　用提斗笔侧锋点叶，要注意叶子的墨色变化和层次关系，叶子要有疏有密，有大组有小组，也要适当露茎。

　　叶子半干时用大兰竹勾筋，勾筋的墨色要比叶子深一度，要随叶子的墨色变化而变化。

　　花头全干后用提斗笔调较润的藤黄，笔尖稍调点赭石，侧锋用笔染花头。最后题字盖章，这一幅小品就完成了。

二　乱瓣菊花的画法与步骤

　　用大兰竹或长锋羊毫笔调中等墨色，先后画花心的几个花瓣，这几个花瓣都要抱心。

　　画完花心的几个花瓣逐渐向外画开放的花瓣，先从近处画起。

　　开放的花瓣忌平行，要分组，方向和长短都要有变化。

再画远处的花瓣。用笔要挺健、痛快。花瓣不能对称，不能过于平均。

画最外面的花瓣时，要服从疏密变化和外形大的参差变化的需要而添加，既要大胆落墨，又要精心考虑。

以这朵大花为主，再添一些含苞待放和半开的花蕾。

 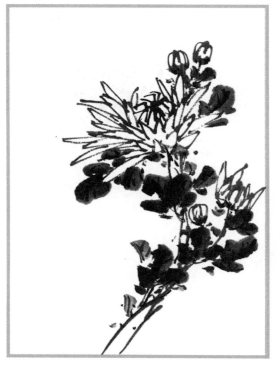 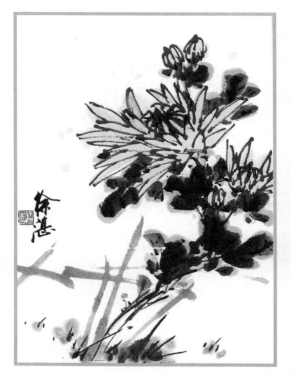

　　画茎和叶柄时，要考虑花卉的整体动态美、叶子的方向、疏密的变化以及墨色的变化。

　　在叶子半干时用大兰竹调浓墨勾筋，勾筋用笔要活，不能过于刻板。

　　添几笔竹竿和地上的苔草，题上字这幅画就完成了。

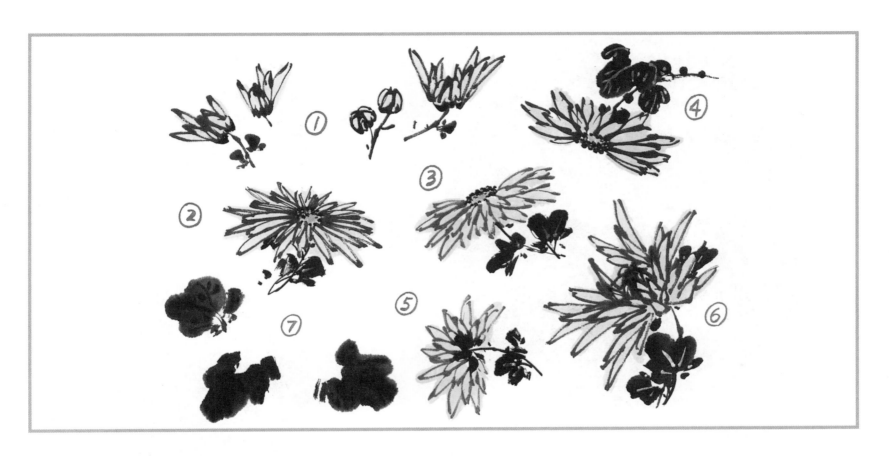

### 三　菊花的花和叶练习参考

①花蕾（含苞和初放）。②花的外形呈椭圆形，花蕊在中心，花瓣横长竖短。③向上开放的花远处的花瓣就可以虚掉了。④向下低垂的花，远处花瓣也可虚掉不画。⑤翻身之花要画后蒂。⑥完整的乱瓣菊花。⑦画叶要有方向变化。

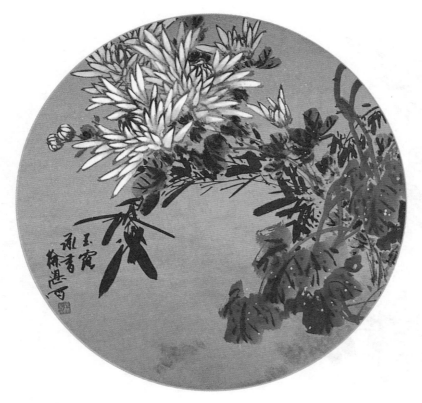

## 四　创作参考

　　黄色菊花的染法：①在仿旧宣纸上染花瓣，必须在藤黄中加少量白粉，颜色较厚，但不要压住墨线。②在普通宣纸上染黄花，可用大提斗笔调润藤黄，笔尖稍调些淡赭石或朱砂，侧锋大笔触一组组地染，颜色洇出去更有气氛。

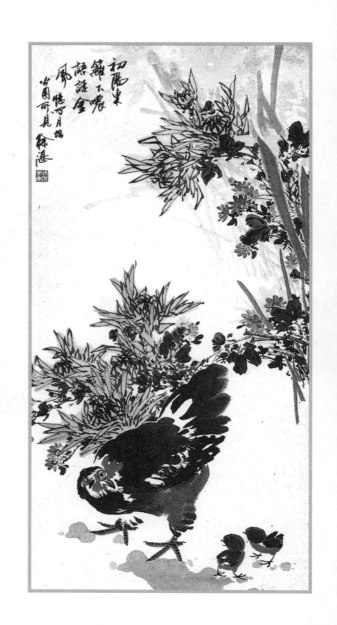

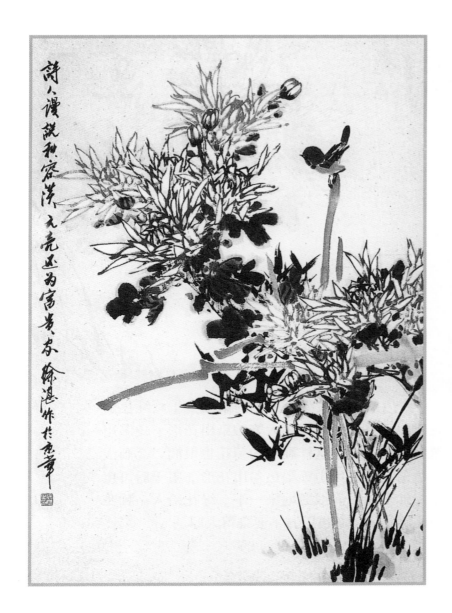

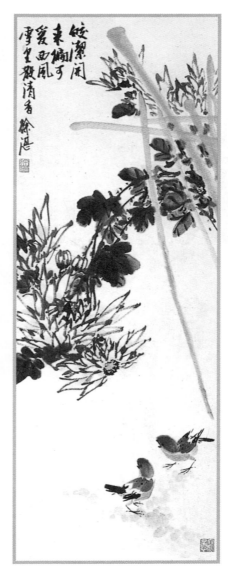

白色菊花的染法：
①在白色宣纸上画白花，可在墨线干后先用淡花青反衬，然后在花瓣根处点染淡草绿。②在色纸上画白花，先用淡草绿染花瓣根，再用润白粉染花瓣（线条不要被白色遮盖），最后用浓白粉提花瓣的尖，白花就跃然纸上了。

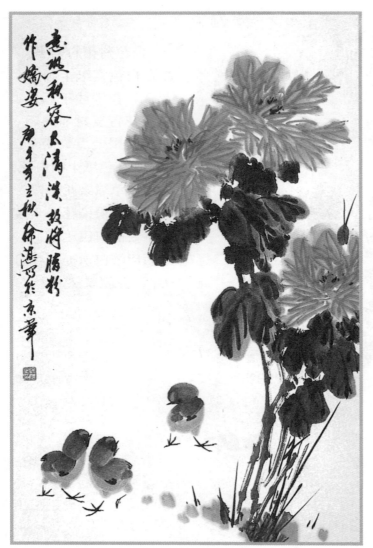

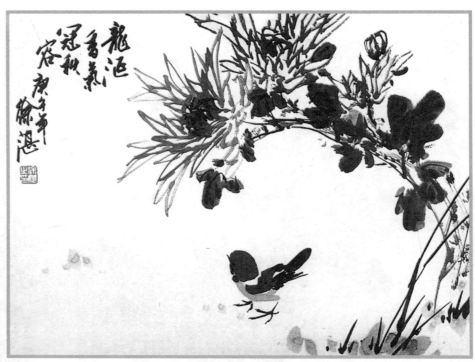

　　红色菊花和浅绿色菊花的染法：①画红色菊花时，可以先用淡曙红大笔触染出花形，趁湿用浓胭脂勾花瓣，这样画出的菊花也很润。②画浅绿色菊花，先用中等墨色勾出花形，墨干后再用草绿加三绿很润很薄地染一下，绿花给人一种雅致的感觉，但颜色千万不要染得太厚。

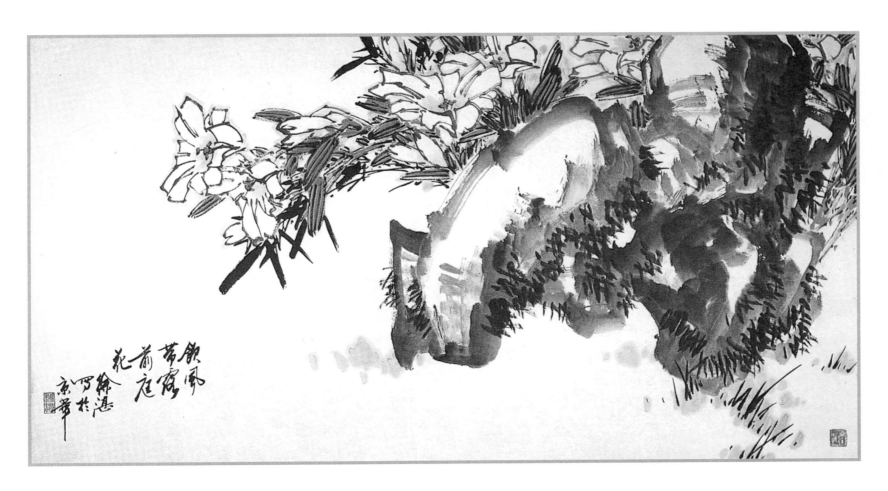

## 五 画法演变

　　《饮风带露前庭花》——用兼工带写法画花和叶，常以线造型，线要注意变化和组织，灵活运用这种表现方法，还可以画出很多种花卉。

# 梅 花 的 画 法

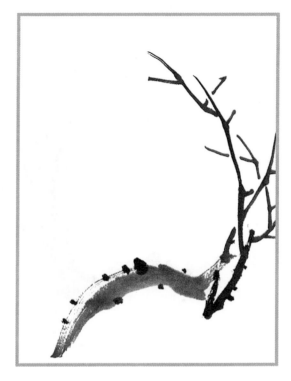

**一　梅花的画法与步骤**

　　用大号羊毫笔调淡墨（水分要少一些），笔尖调中等黑色，侧锋画粗枝干，为了表现质感，笔锋在纸上运行要轻，故意出现"飞白"。

　　用石獾或长锋羊毫笔调中等偏浓的墨，中锋行笔画细枝，顺便用笔在粗枝干上点几个苔点，既增加了墨色的变化，又强调了老枝干的粗糙。

　　中锋行笔（墨色可浓些）继续把细枝条画完，要注意穿插关系，要有大气势，枝条不要平行，要适当空出花的位置。

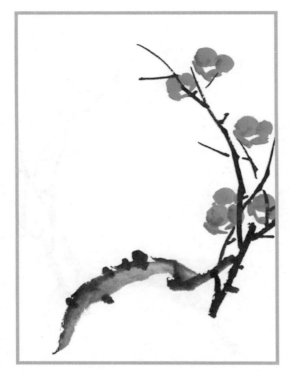 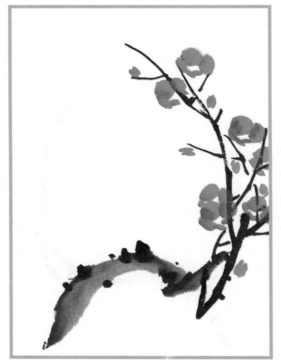 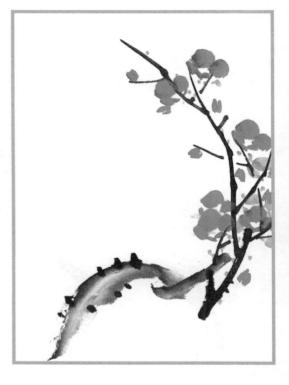

用中等提斗笔先调朱砂色，再用笔尖少调些曙红，先画几朵最主要的花（主要的花位置显著，颜色最浓，花形最完整）。

把笔在清水中略洗一下，用较润较淡的朱砂画几朵陪衬的花（位置靠后，颜色较淡，花形不一定很完整）。

再用清水洗洗笔，用最淡的朱砂，在花的最密处点一些最虚的花，以增加层次。

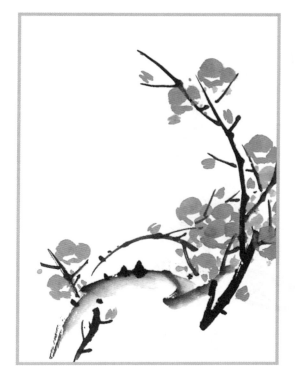

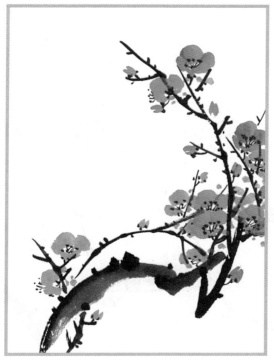

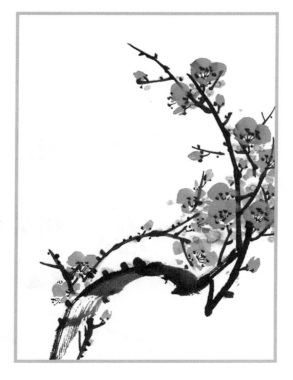

在这组主要的枝干后面，用稍淡些的墨和色再画一组起陪衬作用的枝干和花（气势要相互呼应，墨和色要淡、要润、要虚）。

用小的狼毫笔调浓胭脂加墨画花蕊和花蒂，重点的花要浓些，虚的花要淡些。

调很淡很润的草绿，在花朵的最密处及重点枝条上虚虚地点上几笔，以增加春天的气氛。这幅小品就完成了。

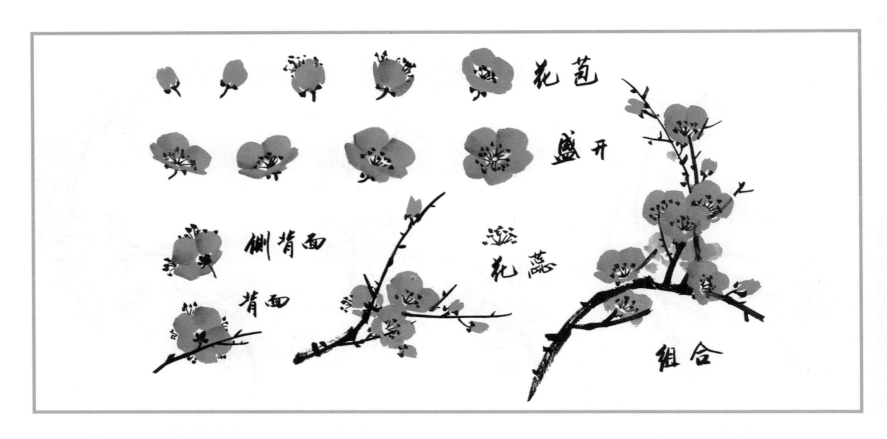

花苞

盛开

侧背面

背面

涩花蕊

组合

## 二 梅花花头练习参考

梅花的颜色种类很多，如朱膘、朱砂、曙红、赭石以及绿色。在画花头时必须注意颜色的变化，如：用朱膘色点梅，笔尖可少蘸些朱砂；用朱砂色点梅，笔尖可少蘸些曙红；用曙红或赭石、绿色点梅，也要在笔肚上调淡色，笔尖上调浓色，水分要润，用笔要侧锋，下笔时要藏锋，花形要有开放程度的不同和方向的变化。

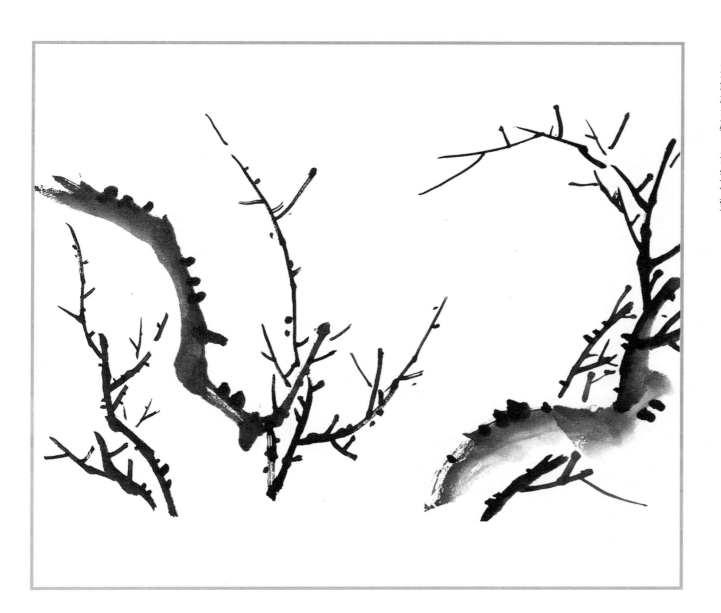

三　梅花枝干的画法

枝干分老干与新枝。老干苍劲、曲折、新枝柔嫩、挺直。老干的墨色要淡而干，大笔侧锋。新枝墨润而浓重，中锋行笔。画枝最难的是穿插关系，要注意整体结构，枝干要相辅相随、左右顾盼。枝干间粗细、曲直、长短要纵横交错、讲究气势。

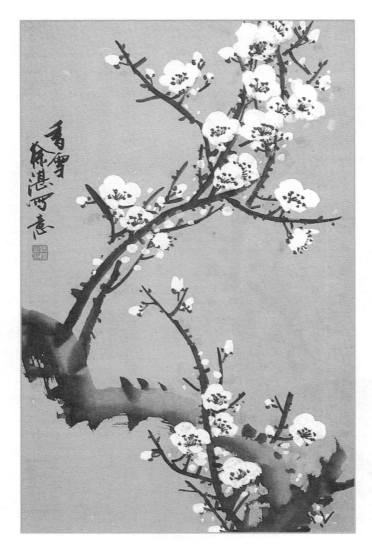

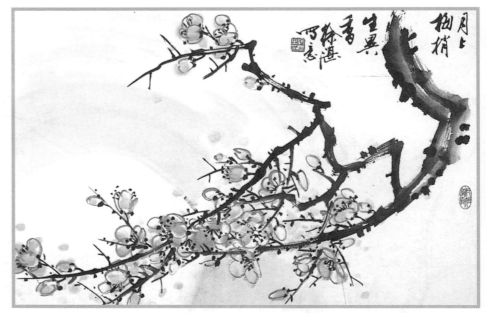

## 四 创作参考

左 《香雪》——在仿旧宣纸或色宣纸上画白梅最容易出效果，枝干的画法和花的用笔与红梅相同，只是花的颜色不一样，笔肚调淡白粉，笔尖调浓白粉，花分主次，颜色也要有浓淡、虚实。

右 《月上梅梢生异香》——用勾点法画红梅。画完枝干后先用曙红加少量胭脂勾花，再用淡曙红点染，用笔要潇洒，不受线的限制，可有出有入。月亮用淡花青反衬。

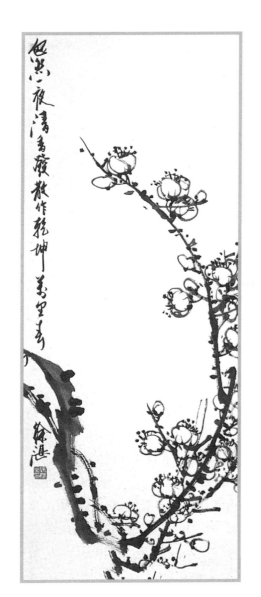

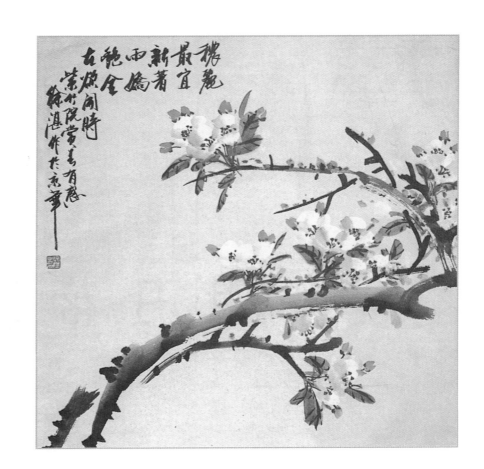

《忽然一夜清香发　散作乾坤万里春》——用勾花法画白梅，墨色要淡，用笔要活，要强调整体关系和花的疏密、方向、开放程度等变化。

## 五　画法演变

画好梅花再学画桃花、梨花、海棠等木本花卉就有了基础，很多花的枝干画法与花的点法与梅花有相通之处，只不过各具特征（如上图，海棠花的花柄较长，叶子较大，突出了这两方面就抓住了特点）。

# 牡 丹 花 的 画 法

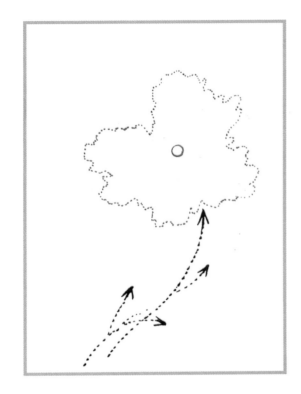

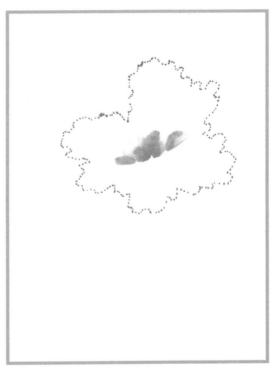

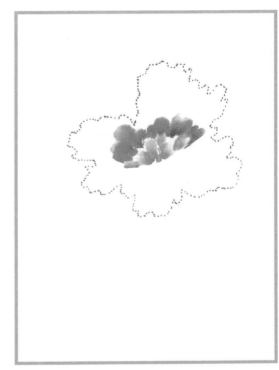

## 一 牡丹花的画法与步骤

在画一幅画之前，要先想好花头的位置和方向，花心的位置，茎和叶的取势。这些都不必画在纸上，这就叫打"腹稿"。

用提斗笔先调较润的白粉（调到笔根），再用笔尖调些淡曙红，由花心部分的花瓣画起，笔尖朝下，笔肚朝上，侧锋行笔。画花瓣时随时都要想着花头的整体外形（指画中的虚线部分，但不要画在纸上）。

之前的几笔颜色比较淡，画花心远处花瓣的颜色一定要深。在笔中多调些曙红，再用笔尖少调些胭脂，笔尖朝着花心，笔肚朝外，侧锋用笔。

依此法向上向外继续画花瓣，要注意两点：①笔中的颜色（指笔尖、笔肚、笔根）要有变化；②花瓣不要太碎，不能单纯地"点"，还要横向运笔把花瓣画宽。花瓣的边缘要有变化。

用较淡较干的曙红画靠近花心外围（较近处）直立的花瓣，这几笔要虚，形状窄而长，用这几笔过渡一下，就可以画朝下生长的花瓣。

笔肚调较浓的曙红，笔尖调点浓胭脂，侧锋画外围的花瓣。颜色以浓衬淡，中间的花心部分就显得鲜润而突出。

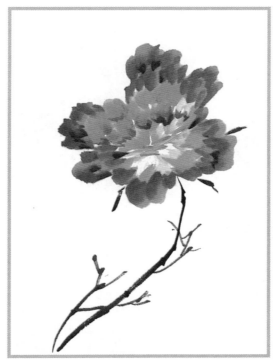

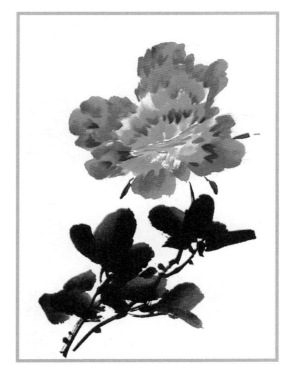

用较浓的曙红和胭脂调整一下花的外形，最浓的部分也可在胭脂中调进少量的花青或墨。花头的外形不要对称，缺口要有大有小、参差不齐，用笔不能太碎，要画出花的神韵。

用大兰竹或石獾笔调中等墨色（水分适中）中锋行笔画茎，线条曲中有直，注意取势。茎画好后适当画些叶柄，为画叶做草稿。花的复萼顺手画出。

用大提斗笔调中等墨色，笔尖略调些浓墨，侧锋画叶，叶子三笔一组（见本书第128页），先画浓叶后画淡叶。

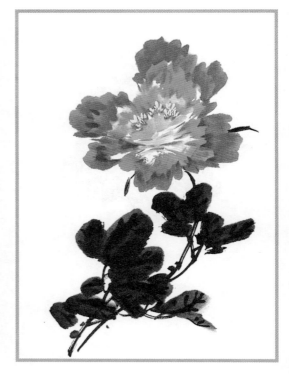

趁叶子太湿时先画花蕊，花蕊有雌雄之分（见本书第 127 页），雌蕊被花瓣遮住时，就不一定要画出来。画雄蕊，先用叶筋笔调较浓的白粉画蕊丝（要有长短、疏密、穿插的变化）。

再用叶筋笔调较浓的白粉加藤黄，顺着蕊丝的方向在蕊丝的最上端画蕊药，边行笔边往下按。蕊药也要有疏密、穿插的变化，外形要参差不齐。

在叶子半干时用大兰竹笔调浓墨勾叶筋，用笔要活，要表现出叶子的方向变化，不一定都交代得太清楚。

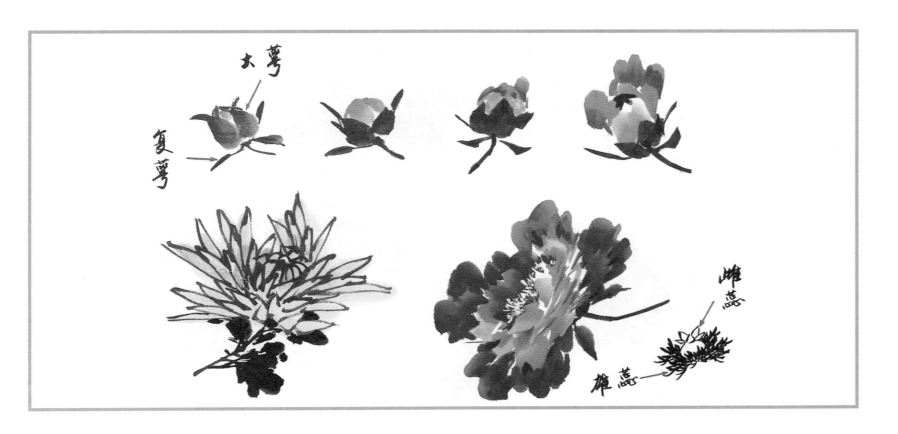

## 二 牡丹花的结构

　　菊花和牡丹花头的结构有共同之处，都是复瓣球形，只不过一个是窄瓣一个是宽瓣，掌握了菊花花头的结构，再学画牡丹就很容易理解花的造型。中心部分的花瓣要画出层次，外围花瓣不要齐圆对称，要有疏密变化和参差缺口。画花苞要画花萼，花萼分大萼和复萼两部分，大萼三片紧贴花瓣，形如扣盅。复萼六片环生其下，如带状。雌蕊一枚，石绿色，形如小石榴，雄蕊数枚，多为黄色（也有白、红、紫黄色）。

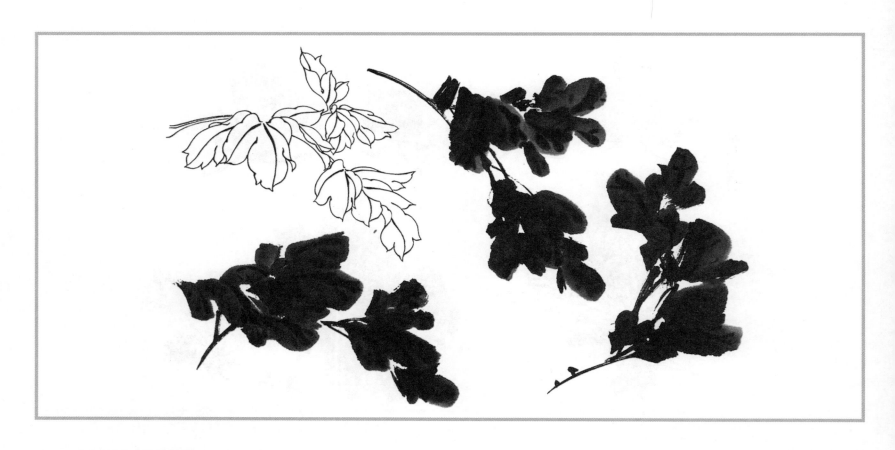

### 三　牡丹叶子练习参考

　　牡丹叶子的结构特点是"三杈九顶"，即在一个枝杈上生着三组叶子，每组三片即九顶，靠近花朵的上部为单组三叶。画叶最好用大号羊毫提斗笔，侧锋点乩，注意疏密和墨色的变化，叶子要有气势才生动自然。

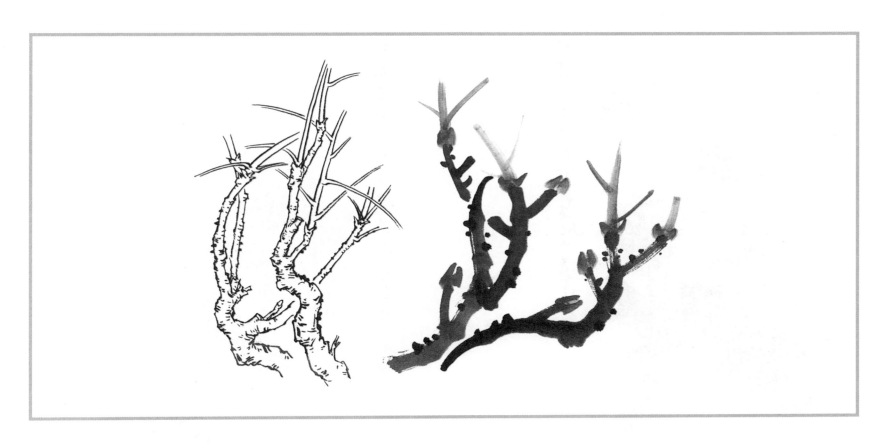

## 四　牡丹枝干的结构与画法

　　牡丹是多年生木本植物，它的茎分为老干和新枝两部分，老干曲折粗糙，用笔要有提顿转折的变化，墨宜干而勿湿。新枝条较光，可用较润的墨和颜色画，中锋行笔。花和叶都生长在新枝条上。

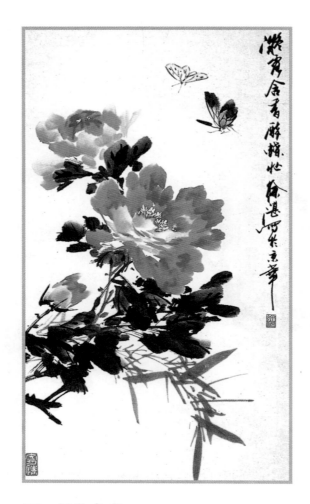

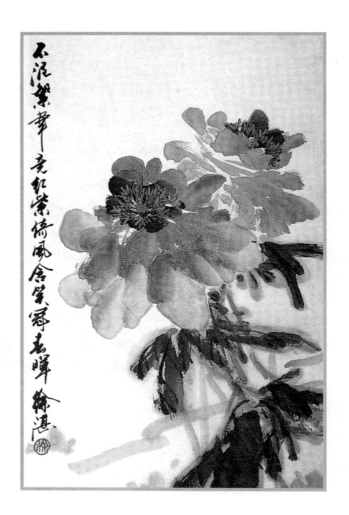

五　创作参考

　　左《凝露含香醉蝶忙》——红牡丹。

　　右《不泥繁华竞红紫　倚风含笑冠春晖》——用墨画牡丹要注意花头与叶的对比关系。

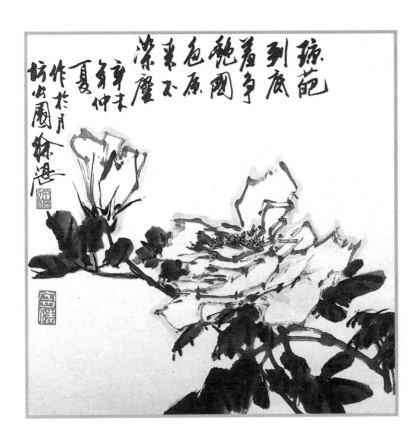

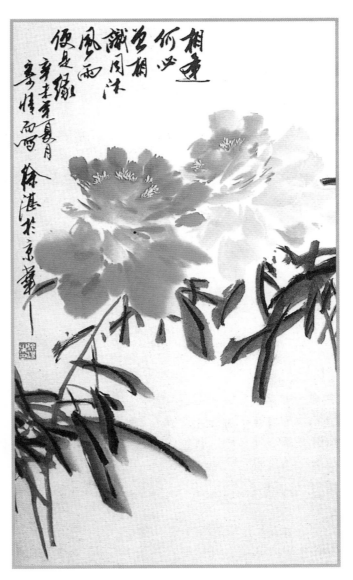

左 《琼葩到底羞争艳　国色原来不染尘》——白牡丹。

右 《相逢何必曾相识　同沐风雨便是缘》——红牡丹。

## 六　画法演变

学会画牡丹再学画芍药和月季就不难了，芍药与牡丹的花头画法大致相同，茎为草本，叶子窄长（复叶三深裂）。这是它与牡丹最大的不同之处。

图书在版编目（CIP）数据

花鸟集 / 徐湛主编 .—北京：科学普及出版社 ,1992.11（2019.4 重印）

（学国画：2）

中国画技法普及教材

ISBN 978-7-110-02394-5

Ⅰ. 花 … Ⅱ. 徐 … Ⅲ. 花鸟画 – 技法（美术） Ⅳ. J212

中国版本图书馆 CIP 数据核字（2000）第 77225 号

出版：科学普及出版社

发行：中国科学技术出版社发行部

地址：北京市海淀区中关村南大街 16 号

邮政编码：100081

电话：010-62173865 传真：010-62173081

网址：http://www.cspbooks.com.cn

＊

开本：787 毫米 ×1092 毫米 横 1/16

印张：8.5 字数：140 千字

1992 年 11 月第 1 版 2019 年 4 月第 21 次印刷

北京博海升彩色印刷有限公司印刷

印数：25500~265000 册 定价：39.00 元

ISBN 978-7-110-02394-5/J・171

| 责任编辑 | 许 倩 |
| 技术设计 | 振 宇 守 桢 |
| 封面设计 | 徐 钢 |
| 作品摄影 | 赵 秀 娥 |
| 责任校对 | 杨京华 |
| 责任印制 | 徐 飞 |